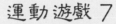

運動遊戲 7

帆板衝浪

柴崎政宏　著

王勝利　譯

大展出版社有限公司

前　言

　　自從帆板衝浪誕生以來，越來越多的人開始喜歡這個僅以風力產生推進，馳騁在廣大海面上的運動。為何會有這麼多的人喜歡這個運動呢？讓我來說明個中奧妙吧！

　　首先，這個運動不在乎年齡與體力。即使是50歲的中年人，也可以利用週末享受運動的樂趣。這個運動的目的，在於追求運動的能力與技巧。

　　第二，這個運動講求使用的器材，能夠與你的性別及體格相配合。例如女孩使用的帆，尺寸就比男性使用的帆來得小。操縱省力，能夠享受帆板衝浪的樂趣。

　　第三，在任何天候下，都能夠揚帆行樂。不論在平靜的海面上或狂風暴雨中，只要操縱得宜，則帆板衝浪都是可以進行的運動。在炎炎的夏日裡，海面上浮沈著各式各樣的帆板，乘風破浪，優閒自在。

　　但是，帆板衝浪的運動，要求的是正確的知識及操作的技巧。有很多人依照自己的方法去操作，結果事倍功半，無法享受其中的樂趣。

　　本書將有系統地介紹各種不同等級的技巧及玩法。初學者請從第一章開始，而已經玩過衝浪的朋友，倘若還無法駕馭帆板，也請從頭開始學習。在第二章中，對於學習快艇式的操縱技巧有詳細的說明。而在第三章中，以圖解方式介紹精彩的帆板衝浪表演。有不了解之處，可隨時參考本書的各項說明，相信一定能夠得到幫助。只要學習本書所介紹的方法，你的帆板衝浪生涯將會更加多彩多姿。

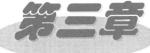

帆板衝浪是以風為原動力,在水面滑行,
它是最能夠讓我們感受大自然之偉大的一種運動。
帆板衝浪的浪板及支配航行的帆索道具,種類繁多,
以下就移動上的方便,將各部位分開加以說明。
在接觸這個運動之初,必須牢記各部位的名稱,
如此才能成為熟練的駕馭者。

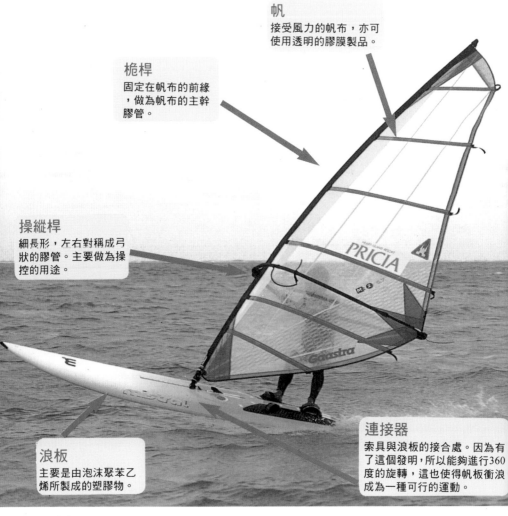

帆
接受風力的帆布,亦可使用透明的膠膜製品。

桅桿
固定在帆布的前緣,做為帆布的主幹膠管。

操縱桿
細長形,左右對稱成弓狀的膠管。主要做為操控的用途。

浪板
主要是由泡沫聚苯乙烯所製成的塑膠物。

連接器
索具與浪板的接合處。因為有了這個發明,所以能夠進行360度的旋轉,這也使得帆板衝浪成為一種可行的運動。

索具部
帆、桅桿、操縱桿及連接器以上各部位的總稱。

外緣
帆的後緣。

帆的袖管
覆蓋在桅桿上的袋狀帆布。

夾棍
在帆布上各橫向的細棒，成為支撐帆的骨幹之一。

拉起牽引線
將索具整個從水面拉起的牽引線。

PRICIA

帆外緣橫孔
帆的三角形橫邊的拉孔處。

帆內緣底孔
在帆最下面的頂點部位。

帆腳
帆的下緣。

浪板部
固定翼、尾舵、腳固定帶及主板的各項總稱。

板面
海面上滑行的站立面，表面有防止滑倒的加工處理。

腳固定帶
站立時固定腳的膠帶。

主板
提供站立操控及連接器前後移動的主板。

鼻端
浪板的前緣部位。

板底
浪板的底部接水的一面。

固定翼
在滑行時，防止浪板向旁邊打滑的輔助翼。不用時，可收藏在浪板的內部。

板尾
浪板的後緣。

板舵
維持浪板向前直進的尾鰭。

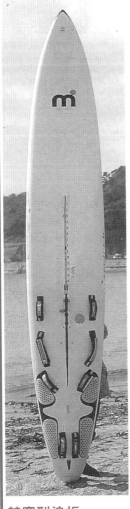

浪板的種類

浪板依其長度的不同,使用目的也不同。如果板下有固定翼,就稱為長板,沒有者則稱為短板。

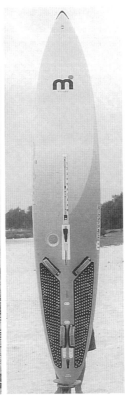

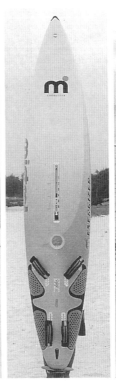

競賽型浪板

全長在370公分以上的主板。是做為競賽用的主要長板。前進速度很快為其優點,缺點是回轉性較差。

普及型浪板

全長在300～360公分的主板。主要適合初學者使用。無論在駕馭及性能的掌握上都比較容易。本型的主要長度通常在330～350公分之間。浮板越大,則浮力及安全性都越佳。

回轉型浪板

全長在260～290公分的主板。是在強風下追求速度的競賽用短板。通常以275公分者為主流。在狂風及強浪中才使用較小的浪板。

衝浪型浪板

全長在245～260公分的主板。通常做為衝浪表演或滑水用。主板越小,浮力越小,故只有在強風的狀況下,才會使用此型的浪板。

帆具的種類

帆具的部分，依使用上的條件及比賽用等級的不同，而有各種不同的種類。以下介紹較常見的種類。

競賽型浪板用的帆

競賽型浪板所使用的唯一帆具，尺寸只有一種，為7.5平方公分。擁有短的主桅桿、長的操縱桿，以及較寬的桅桿敷布為其特徵。

競賽型的帆

屬於高科技的產品，是為了追求速度而設計出來的。不論是設計或配備，都是以流體力學的眼光，創造出此一如同風般快速的帆。

輕量競賽型的帆

考量速度與操控性相配合的帆具，適合任何等級的人士使用，長久以來被人們所利用。

簡易型的帆

能夠簡單地操控帆，適合初學者使用。男性使用尺寸在5.5～6平方公尺之間，女性在5～5.5平方公尺之間。

衝浪型的帆

是唯一能夠搭配衝浪型浪板，而且能夠在波浪中做高難度表演用的浪板。在帆的種類中，這是唯一能夠使用較短浪板的帆。

除了索具與浪板外，
這個運動還有一些必備的物品。
為了安全上的考量，也配合季節、
氣候及練習場上的實際狀況來配屬必須的裝備。

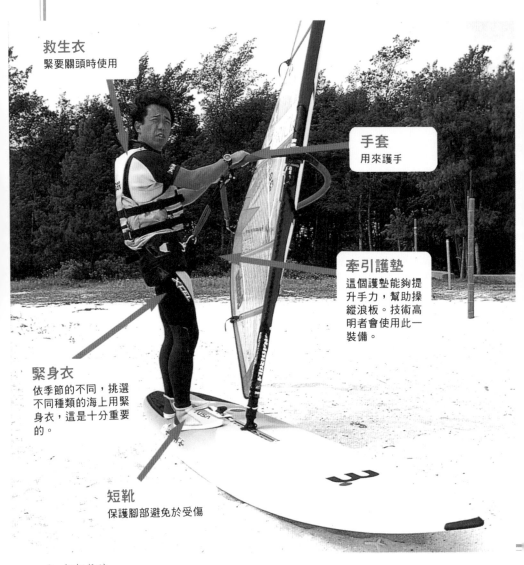

救生衣
緊要關頭時使用

手套
用來護手

牽引護墊
這個護墊能夠提
升手力，幫助操
縱浪板。技術高
明者會使用此一
裝備。

緊身衣
依季節的不同，挑選
不同種類的海上用緊
身衣，這是十分重要
的。

短靴
保護腳部避免於受傷

針織筒形布
裡外的布皆以針織布所製成。雖然貼身，但是保溫性較差。

皮革
外表以橡膠皮製成，內側則採用保溫性較優良的針織布。橡膠皮製成品有各種顏色，其中以黑色的耐久性較佳。

緊身衣
此種運動用的衣服，具有保溫作用，依機能的不同，有不同的設計款式。不但能夠保護身體，同時也具有浮力的作用。

袖子
具有伸縮功能的袖子，容易造成手臂疲倦。

春秋運動裝
春、秋兩用的運動衣，半袖，長褲等。適用於初學者或夏季使用。

衣料的厚度。
冬裝的厚度5公厘，春秋裝是3公厘。通常基於保溫性與機能性的考量來使用。

冬季用運動裝
寒冬中使用的長袖、長褲等緊身衣。比全身型更厚，容易造成行動的不便。

褲腳
運動緊身衣最容易被割裂的地方。

全身型的運動衣
冬季使用的運動裝，穿著合身，不會產生壓迫感。

輕便型用裝
夏天使用的半袖、半褲管的緊身衣。能夠保護身體免於日曬。

2

牽引護圈

能夠將全身的力量平均分布，即使長時間衝浪，也不會感覺疲倦，是初學者必備的物品。一旦熟練後，就能夠藉此進行高難度的動作。

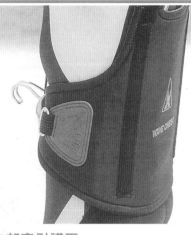

護勾

繫牽引線用的彎勾。

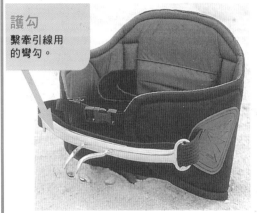

胸部牽引護圈

從腰部以上到胸部之間的護身浮衣。上面附有護勾，容易操縱，適合初學者使用。另外，這種護身浮衣也可以當成救生衣來使用。

腰部牽引護圈

在腰部附有護勾的護圈。體積小，適合手提搬運。

其他附屬配備

其他的水上運動的配備，例如泳褲、護身便衣等，都是本項運動的裝備。

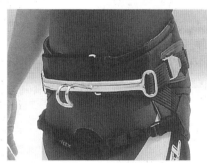

短褲牽引護圈

在臀部的位置附有護勾的護圈。從背部以下，包含臀部的力量在內，都可當成操縱力量的來源。不過，較難操縱，適合比賽選手使用。

護身便衣

可以在緊身衣的下面穿著這種便衣，具有保護的作用。可防止夏天的日曬，且吸汗效果佳。

游泳褲

以水上運動專用的泳褲為佳。質地輕、易脫水者是選擇的重點。女性通常使用單件式的連身泳衣。

救生衣

潛水衣同樣具有救生衣的功能，能安全的從事各種水上運動。因此，無論做何種水上活動，救生衣都是必備的物品。

潛水衣

若體重較輕的話，衝浪時穿潛水衣可增加穩定性。通常是比賽選手的必備物品，與救生衣一併使用。

靴子

冬天冷風吹起時，或站立時的平衡感，穿長靴子是最適合的。短靴則較適於激浪的狀況下及求腳的抓力時。

手套

半截式手套是為保護手部，增加操縱桿的掌控功能，而全套式手套則是冬天寒冷時使用的。

操縱桿扣帶

牽引線的頂點，與操縱桿相連結的環扣，操作便利，移動方便。

軟膠管

覆蓋牽引線的膠管，保護牽引線的摩擦及斷裂。

牽引線

操縱桿及衝浪者之間的連結帶，可依需要調整長度。

帆板衝浪的玩法

帆板衝浪是藉由風作為前進的原動力。
除了順著風,朝前往的方向前進外,
還有很多意想不到的風力,
促使帆板前進,使得帆板衝浪變得很有趣。
此外,為何沒有舵的浪板,能改變航行的方向呢?
當然要徹底的了解基本的操控技巧,
才能享受個中的樂趣。

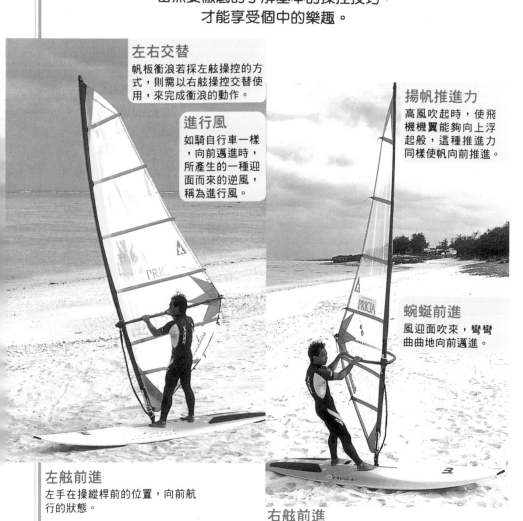

左右交替
帆板衝浪若採左舷操控的方式,則需以右舷操控交替使用,來完成衝浪的動作。

進行風
如騎自行車一樣,向前邁進時,所產生的一種迎面而來的逆風,稱為進行風。

揚帆推進力
高風吹起時,使飛機機翼能夠向上浮起般,這種推進力同樣使帆向前推進。

蜿蜒前進
風迎面吹來,彎彎曲曲地向前邁進。

左舷前進
左手在操縱桿前的位置,向前航行的狀態。

右舷前進
右手在操縱桿前的位置,操縱向前航行時的狀態。

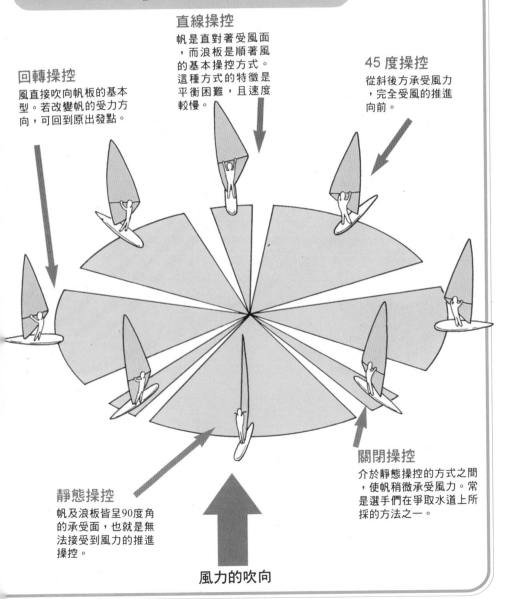

航行的方向

帆板衝浪藉由微妙的風向,使得操控方向也產生改變。各種不同操控方向的方式,並無太多的奧妙,但每一種都是極為重要的。

直線操控

帆是直對著受風面,而浪板是順著風的基本操控方式。這種方式的特徵是平衡困難,且速度較慢。

45 度操控

從斜後方承受風力,完全受風的推進向前。

回轉操控

風直接吹向帆板的基本型。若改變帆的受力方向,可回到原出發點。

關閉操控

介於靜態操控的方式之間,使帆稍微承受風力。常是選手們在爭取水道上所採的方法之一。

靜態操控

帆及浪板皆呈90度角的承受面,也就是無法接受到風力的推進操控。

風力的吹向

為何帆板可以移動呢？
帆的作用如機翼的側面一樣，受到風的
吹襲，受風面就會產生推進的動力，這
種力量會隨風的強度而增強。

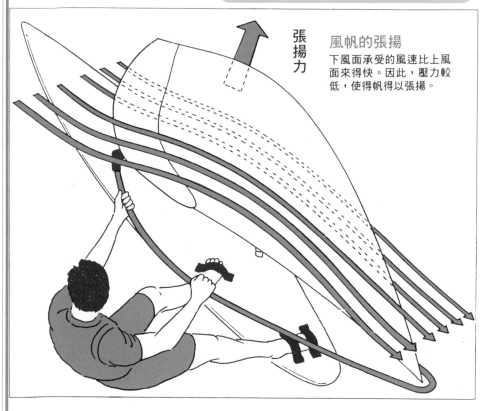

張揚力

風帆的張揚
下風面承受的風速比上風
面來得快。因此，壓力較
低，使得帆得以張揚。

揚力的分解
由於帆及浪板受到橫向風的力
量，造成帆的張揚力及浪板下
的防側固定翼相互排擠，因而
產生向前衝刺的推進力。

帆風的產生
浪板在行進時的前進風力及
吹向帆的風力，相互共鳴產
生幻覺式的風向。

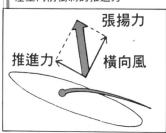

橫向力
帆板衝浪就是藉
由這股因揚力關
係而產生的橫側
向力量，造成向
前的推進。

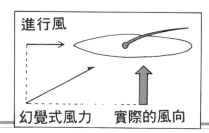

風壓中心

帆本身受風的中心點

帆本身受風的壓力中心點，稱為風壓中心。浪板在水中遭受的抗拒壓力，則其中心點稱為側面抵抗中心。

側面抵抗中心

直進

當操縱桿呈水平狀態時，風壓中心及側面抵抗中心在同軸並列著，能使船保持向前直進的平衡。

風

順風操控

當操縱桿向浪板鼻端前傾時，這時風壓中心位於側面抵抗中心的前方，而風一吹鼻端處的風帆時，浪板就會朝順風處右轉。此方式稱為順風操控。

風

逆風操控

當操縱桿向浪板尾端後傾時，此時風壓中心位於側面抵抗中心的後方，當風向尾端的風帆吹動時，浪板就朝逆風方向左轉。此方式稱為逆風操控。

風

瞭解自然

因為帆板衝浪的原動力為風，
所以對於風的產生及影響應該有所了解。
風為不斷改變的自然生成物，有時微風輕拂，
舒適安靜地滑在海面上，而突然吹來一陣強風，
讓人不知所措，一會兒又風平浪靜，
即使在近海處也是如此。
因此為了能安全地享受帆板衝浪的樂趣，
我們應該概略的了解自然的生成。

海邊的風

一般人認為靠近海岸都是
平穩之處，但是近岸之風
浪卻非如此。尤其是近沙
灘處，風浪皆較強。

海灣間的風。

由於受到地勢的影
響，兩邊環繞著山
的海灣出口，風受
到擠縮效應，會變
成強風。

湖

四周被圍繞的湖沒有
波浪，最適合初學者
練習操控的場所。

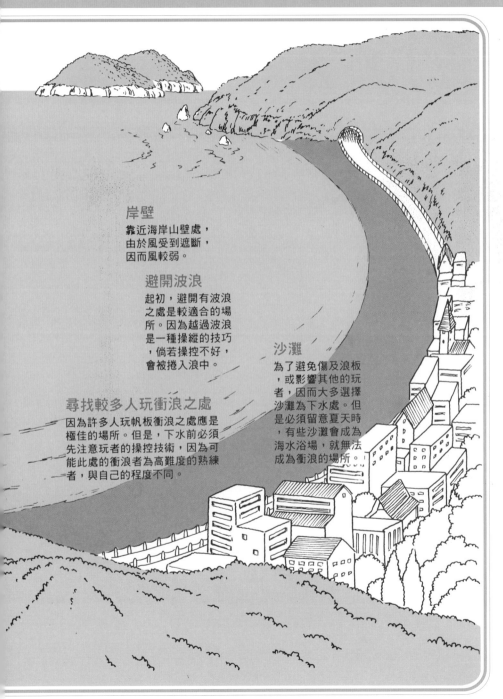

岸壁

靠近海岸山壁處，
由於風受到遮斷，
因而風較弱。

避開波浪

起初，避開有波浪
之處是較適合的場
所。因為越過波浪
是一種操縱的技巧
，倘若操控不好，
會被捲入浪中。

沙灘

為了避免傷及浪板
，或影響其他的玩
者，因而大多選擇
沙灘為下水處。但
是必須留意夏天時
，有些沙灘會成為
海水浴場，就無法
成為衝浪的場所。

尋找較多人玩衝浪之處

因為許多人玩帆板衝浪之處應是
極佳的場所。但是，下水前必須
先注意玩者的操控技術，因為可
能此處的衝浪者為高難度的熟練
者，與自己的程度不同。

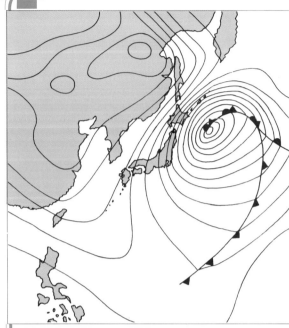

氣象與風

風是因為高氣壓向低氣壓流動而產生，因此，低氣壓附近的風勢特別強大，所以衝浪之前，必須觀察天氣圖作為判斷。

春季的天氣

從大陸地區過來的移動性高低氣壓相互交替地出現，平均3至4日有一周期性的變化。若低氣壓出現在日本海時，此時出現的是南或西南風；若低氣壓出現在太平洋時，則為冬季的東北季風。

夏季的天氣

太平洋高氣壓籠罩著地區會出現比較安定的南或東南風。但是要特別注意颱風接近的時候。

秋季的天氣

這是多變的季節，天氣很不穩定。與春天相同，高低氣壓交替更換，因此須經常注意檢查。

代表性的冬季天氣圖

冬天是以西邊的高氣壓及東邊的低氣壓為特徵。西伯利亞的強冷高氣壓猛吹向太平洋的低氣壓，於是帶來寒冷的西北季風。

鋒面的通過

天氣預報常說的「鋒面通過」，不僅是指天氣的改變，也是風向的改變。此時須特別留意原本平靜的海面會如波濤洶湧般起伏不定。

A 地點

以東方算地，先是吹起東南風，然後依逆時針方向，依序吹起西北風等變化。

B 地點

從東方算起，先是吹起東南風，其次為西南風、西北風，依序順時針方向做改變。

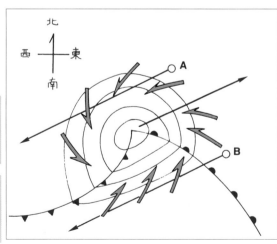

低氣壓存在鋒面前線的中心，北方是 A 點，南方是 B 點，觀察這兩處，風的變化有所不同。

岸邊的風
以海岸為基礎來觀察。由海面吹向海岸的風，稱為進岸風；由海岸吹起的風，稱為離岸風；由兩側吹向海面的風，稱為橫側風。

進岸風
風力突然增強吹向海岸，雖然無須擔心，但要注意波浪的產生。

橫側風
與海岸線平行吹起的風，可做回轉操控，回到海岸邊，因此適合初學者的練習。

橫側風

初學者適合在風力1至2級時練習，風力為4級時即使基本技巧熟練者也感到很難操控。

離岸風
不懂得關閉操控的技巧，遇到這種風就無法回到岸邊。在退潮時，風勢又強是非常危險的。因此初學的期間，最好避開有離岸風的練習。

風力等級表

風力	風速(m/s)	陸上的狀態	海上的狀態
0	0.0～ 0.2	平穩。煙是直線升起。	如鏡面般平靜。
1	0.3～ 1.5	風向是依據煙的方向來決定，但感受不到風的存在。	產生微波，且波的頂端無泡沫。
2	1.6～ 3.3	臉上可感覺風的存在，樹葉也被吹動著，可感受風的吹動。	產生小波浪，但波的頂端為圓滑狀。
3	3.4～ 5.4	樹葉、細枝常被吹動，柔軟的旗子也會飄動。	波浪的頂端為破碎狀，且出現白色碎浪。
4	5.5～ 7.9	砂子會被吹起，紙片在空中飛舞著，小枝條也搖動著。	到處都有白色碎浪。
5	8.0～10.7	枝幹被搖動著，池面水波潸漣而起。	到處都是波浪及白色碎浪。
6	10.8～13.8	大枝幹也搖動起來，電線相互拍打。很難打開雨傘。	開始產生大浪，浪的頂端涵蓋甚廣，有更多的浪花。
7	13.9～17.1	整棵樹木被搖晃著，逆風行走變得很困難。	浪越來越大，隨著風吹動起浪花。

帆板衝浪器材的搬運方式

帆板衝浪的魅力之一便在於搬運簡單，
一個人就可將浪板放置於車頂架上，
且不會影響到車子的行駛。
無論是浪板或索具部份，
為了避免損傷器材及打擾到別人，
因此搬運時，要注意搬運的要領及方法。

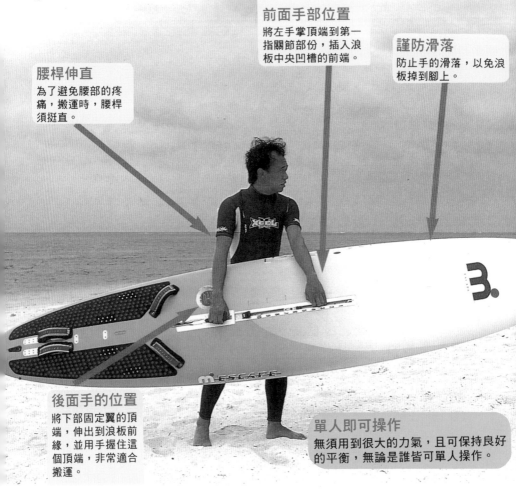

前面手部位置
將左手掌頂端到第一
指關節部份，插入浪
板中央凹槽的前端。

謹防滑落
防止手的滑落，以免浪
板掉到腳上。

腰桿伸直
為了避免腰部的疼
痛，搬運時，腰桿
須挺直。

後面手的位置
將下部固定翼的頂
端，伸出到浪板前
緣，並用手握住這
個頂端，非常適合
搬運。

單人即可操作
無須用到很大的力氣，且可保持良好
的平衡，無論是誰皆可單人操作。

雙人搬運時
若是女性或小孩，可用雙人方式共同合作來搬運。兩個頂端部位可抱在腋下搬運。

出聲呼叫
若是累時，可出聲告知對方休息，通常由後方的人呼叫。

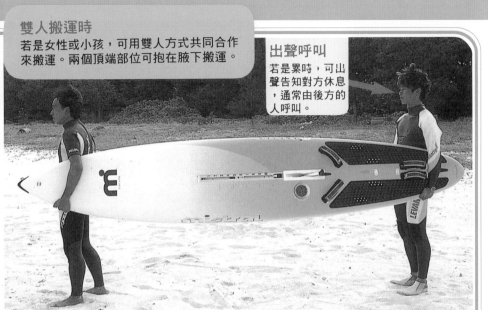

組合完索具的搬運方法
索具的搬運方法有各種不同的形式。但是，無論何種方式，在組合完畢後，搬運的注意要點是桅桿以 90 度的直角面向風的方向，那麼風可順勢地將帆吹起帶上，以便利搬運。

注意頭部
在搬運時，要謹防頭部撞及到索具。

握牢防止飛起
緊緊抓住操縱桿及桅桿，以免風吹掉帆。

用頭來搬運
一手握著桅桿，一手握著操縱桿，以頭頂著風帆部位是最簡便的搬運。

用腹部撐著
用腹部撐著桅桿，可以便於搬運帆。

背面受風處
由於桅桿是以90度角來面對風，因而自己的胸背面便成為受風處。

藉風力來搬運
一手握著桅桿，一手握著操縱桿，將桅桿放在腹部上，乘著風力來搬運。

5

車子的運送
在去衝浪場時，用車子運送是必要的，如果裝載的方式不對，或綁得不穩，那麼在運送途中可能造成困擾。

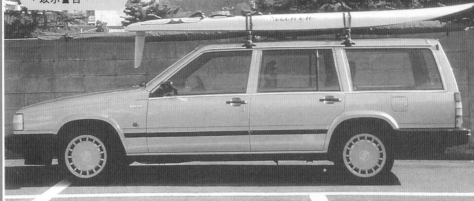

使用固定帶
使用塑膠帶繫牢浪板，可以固定且不會損傷浪板。

長度
若是桅桿的長度超過車體的百分之十，應該用紅布綁著，以示警告。

綁緊
在運送途中，為免器材或物品的掉落，應該要綁緊所有的器材。

浪板後端放置在前，甲板朝上。
為了減少風的阻力，最適合的方式是將甲板朝上，鼻端放在車前，艉朝下。若是底部必須朝上，那麼鼻端就朝前，甲板朝下放置。

使用膠膜
為了避免傷及浪板，可在浪板與固定鐵架之間，使用塑膠軟膜作為保護的效果。

不良的裝載方式
甲板朝上，鼻端朝前的裝載方式，在行駛中，鼻端會與風阻產生抗拒。

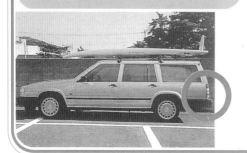

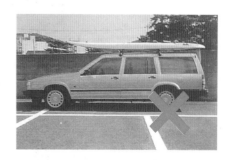

回轉時注意四周

尤其在運送桅桿時,要留意四周的人或物,以免傷到別人或物品。

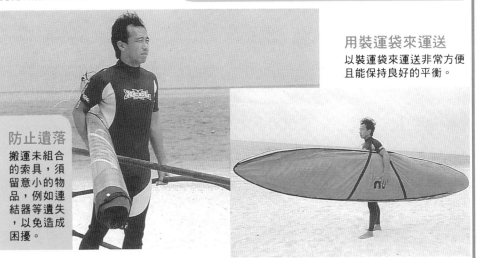

用裝運袋來運送

以裝運袋來運送非常方便且能保持良好的平衡。

防止遺落

搬運未組合的索具,須留意小的物品,例如連結器等遺失,以免造成困擾。

各種的包裝袋

包裝袋可一次收藏許多物品,不僅搬運方便,也可以保護器材。

浪板袋

通常這種收藏袋的質料都是厚重的帆布做成的,主要目的在防止浪板受油污及屋外搬運、保管的方便。

桅桿袋

脆弱的桅桿是最需要保護的。尤其是頂端最易受損之處都附有較厚的保護墊,以免受損。

帆的收藏袋

如果是大型的尺寸,一次可收藏5片的帆布。內部附有網巾,防止水氣受熱蒸發,保持空氣流通。

索具部份好像汽車引擎一般，
能將風帆的性能發揮到極致，
因此必須要了解正確的安裝組合方式。
尤其是對新手而言，安裝組合的工作一點也不能馬虎，
必須有充裕的時間來做準備。
因為不正確的組裝方式常造成問題，
且有操作上無法控制的情形及無法揮展許多技巧的困擾。
因此，安裝組合必須有充分的時間。

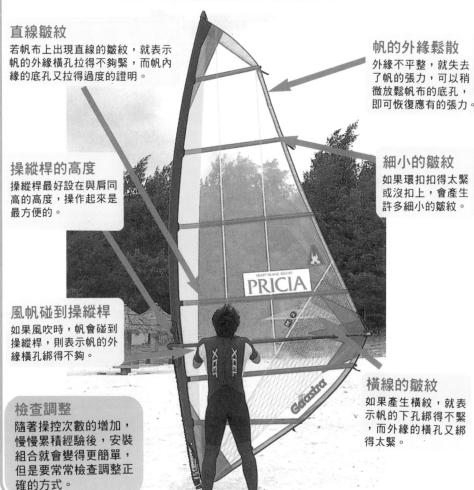

直線皺紋
若帆布上出現直線的皺紋，就表示帆的外緣橫孔拉得不夠緊，而帆內緣的底孔又拉得過度的證明。

帆的外緣鬆散
外緣不平整，就失去了帆的張力，可以稍微放鬆帆布的底孔，即可恢復應有的張力。

操縱桿的高度
操縱桿最好設在與肩同高的高度，操作起來是最方便的。

細小的皺紋
如果環扣扣得太緊或沒扣上，會產生許多細小的皺紋。

風帆碰到操縱桿
如果風吹時，帆會碰到操縱桿，則表示帆的外緣橫孔綁得不夠。

橫線的皺紋
如果產生橫紋，就表示帆的下孔綁得不緊，而外緣的橫孔又綁得太緊。

檢查調整
隨著操控次數的增加，慢慢累積經驗後，安裝組合就會變得更簡單，但是要常常檢查調整正確的方式。

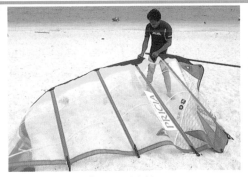

使桅桿通過帆布的袖管

將桅桿通到袖管的最頂端，並做確認
的動作。如果在組裝中才發覺沒有做
得完全，必須重新組裝才行。

組裝帆

最好在草地上進行，因在柏油或水
泥地上容易刮損帆布，如果在沙地
上，沙就容易進入袖管，會磨損袖
管及操縱桿，降低它們的壽命。

綁帆的外緣橫孔

最近生產的帆，其下端的孔或橫
孔，都是容易組合安裝的產品。

綁緊扣環

最後綁上帆的扣環。每一種帆的
環扣，綁的方式各有不同。

綁緊帆下緣的孔

要綁緊帆與桅桿，可坐在地上，
用腳撐著桅桿的頂端。

連接操縱桿

向上牽引線位於帆內側的下緣，
與操縱桿聯結一起，在桿下有一
個調節孔，可做適當的調整。

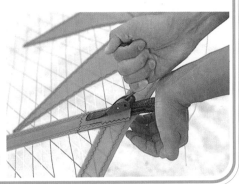

綁緊內緣底孔

必須綁緊

在綁緊最新風帆的底孔時，通常需要很大的力氣。如果綁得不夠緊，可以在綁緊外緣橫孔後，再調整內緣的底孔，會比較容易。

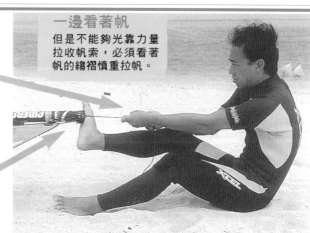

一邊看著帆

但是不能夠光靠力量拉收帆索，必須看著帆的縐褶慎重拉帆。

正確的綁緊

正確地用帶子綁緊帆的底孔，是重要的步驟。

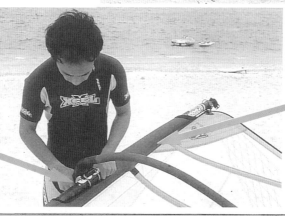

確實綁緊

要牢固地綁緊操縱桿，以防止鬆動，操作困難，而且損傷桅桿。

如何組裝操縱桿

操縱桿的高度

如果放在低點較容易操控，若在高點，遇到強風，則較容易駕馭。因此在組裝時，可放在下顎及胸前的範圍內。

組裝環節

延長管

可以改變環節高度的器材。

固定栓

將帶子利用底孔所附著的栓繫住，固定帆及桅桿。

①將環節插入桅桿內，再將浪板與環節相連接的延長管插入環節內。

②在組裝時，要防止砂子進入桅桿內，同時要將延長管與桅桿及環節拴牢。必須用扣環將底孔的線固定。

③組裝完成後，環節及延長管會形成一個棒狀的突起物，如果沒有固定就必須再重新確認。

綁外緣橫孔的要領

一邊看著帆

橫孔的綁法較簡單，綁緊之後，再看帆的狀況，如果產生皺摺，調整底孔的帶子即可。

最後綁緊的方式

隨著操縱桿種類的不同，橫孔的繫帶收尾時也有不同的綁法，通常是將剩餘的線頭纏繞操縱桿。

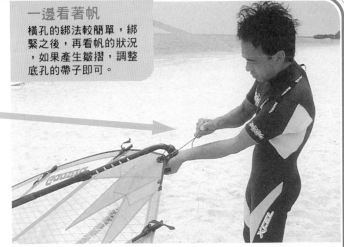

組裝浪板

組合浪板比組合索具來得簡單，而且不像索具每次都得拆卸。

組合舵

一般都是用螺絲來固定舵，如果固定得不牢，在衝浪前進時，會遇到困難。

固定種類繁多

固定舵的方式有很多，最近的產品都是用螺絲從主板面來固定，這種方式較為牢靠。

組合固定翼

安裝固定翼時，不可顛倒前後的位置，可從主板面的一側來安裝。

確認組合

插入固定翼後，下海之前須用手前後檢查，是否有固定牢靠。

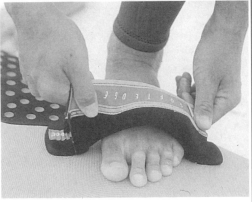

調整腳固定帶

調整腳帶與自己的腳相符合，通常最適當的寬度是露出腳趾根的位置。

7 出航與回航

出航是指將器材從沙灘搬到海裡準備出海。
而回航是指從海上返回，
將器材從海上抬回沙灘的動作。
組合完後的索具及浪板，剛開始一定感到很重，
而且決定搬到海上做第一次帆板衝浪，也非簡單之事，
如果不懂得正確的要領，很可能會傷到器材。
因此我們將介紹這兩者之間，搬運的重要技巧。

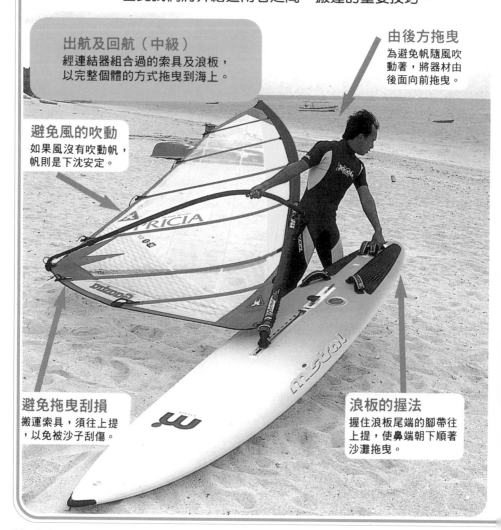

出航及回航（中級）
經連結器組合過的索具及浪板，
以完整個體的方式拖曳到海上。

由後方拖曳
為避免帆隨風吹
動著，將器材由
後面向前拖曳。

避免風的吹動
如果風沒有吹動帆，
帆則是下沈安定。

避免拖曳刮損
搬運索具，須往上提
，以免被沙子刮傷。

浪板的握法
握住浪板尾端的腳帶往
上提，使鼻端朝下順著
沙灘拖曳。

出航（初級）

首先將浪板及索具分別搬到海上，不失為較好的辦法，可避免因生疏，而損傷到器材。

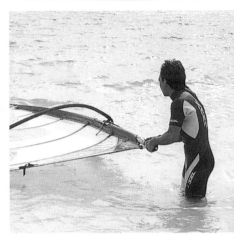

搬運帆

首先，將帆搬運到和膝同深度處，使帆漂浮在海上。

搬運浪板

較便利的方式是將浪板放在海上拖運。但是要注意，不可讓浪板離手，否則很快就會被潮水帶走。

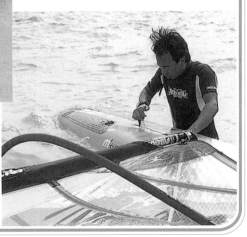

完成連結

將環節插入浪板中央的溝槽內，將其固定。在連接時，可將浪板傾斜，以便於安裝。

突伸固定翼

將器材拖到海中及腰的深度時，再拉出固定翼，可避免固定翼摩擦海底受到損傷。

帆的部分
遇到危機時，可將帆放倒，則浪板也會停住。

回航（初級）
回航的方法與出航正好相反，但是要避免碰撞到岸邊，損傷了器材。

放倒帆索
回航時，如果航行到腳可碰到海底之處須選個適當時機放倒帆，以免淺灘刮傷了固定翼及尾舵。

下浪板動作
放倒風帆後，從另一邊下浪板；或者從同一側，在浪板與風帆之間，緩慢的下浪板。

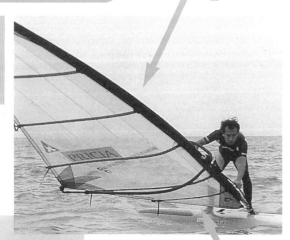

收回固定翼的動作
注意收回固定翼，以免遭受海底擦撞。

放置索具
切忌將索具擱置在近海灘上，以免時間太長，整個索具沈落到海底。

從浪板下水
要緩慢地下水，免得跳入海裡時，撞到岩岸而受傷。下水後，可收回固定翼，將器材拖回岸邊。

先搬浪板
首先取出索具及浪板間的環節，然後搬運浪板到岸邊，隨後再搬索具。因為浪板容易受潮流漂動。

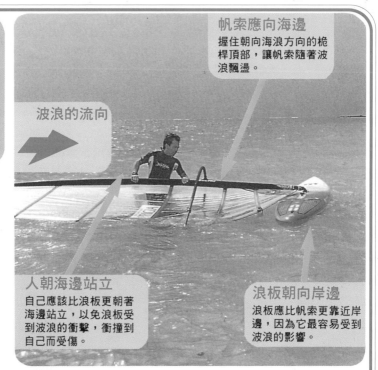

**注意波浪
的流向**
無論波浪的大小
都得注意,因為
不管是浪板或索
具,都易受波浪
的影響。

波浪的流向

帆索應向海邊
握住朝向海浪方向的桅
桿頂部,讓帆索隨著波
浪飄盪。

人朝海邊站立
自己應該比浪板更朝著
海邊站立,以免浪板受
到波浪的衝擊,衝撞到
自己而受傷。

浪板朝向岸邊
浪板應比帆索更靠近岸
邊,因為它最容易受到
波浪的影響。

放在沙灘的要領
未拆浪板、索具及連結器之前,
將它們放在沙灘上時,要注意
風向對帆索的影響。

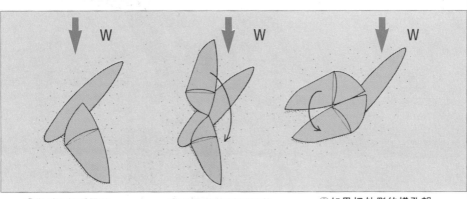

①為避免帆受風的
影響,應將桅桿頂
端放置在下風處。

②如果將桅桿頂端放
在上風處,則帆可能
被風吹動起來。

③如果把外側的橫孔朝
向上風處,那麼帆可能
以桅桿為軸翻轉過去。

拉 起 帆

駕馭帆板衝浪的第一步，就是
學習如何將倒在海中的帆，拉回到可以操控。
初次下海玩浪板的人，對如何
在海中取得帆板衝浪的平衡感而感到非常困惑。
此外，為何在陸上感覺很輕的帆到了海上
卻變得如此沈重呢？實際上這之間並無太大差異。
反覆操作此動作，使其變得熟練，
就成為重要的課題了。

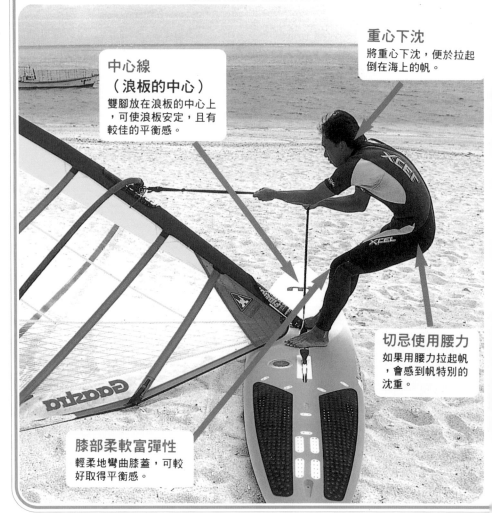

重心下沈
將重心下沈，便於拉起
倒在海上的帆。

中心線
（浪板的中心）
雙腳放在浪板的中心上
，可使浪板安定，且有
較佳的平衡感。

切忌使用腰力
如果用腰力拉起帆
，會感到帆特別的
沈重。

膝部柔軟富彈性
輕柔地彎曲膝蓋，可較
好取得平衡感。

①風從背部吹來

如果風從背部吹來,可站在中心線上,夾住連接器,利用線拖起帆。

風

②藉著體重拖起帆

打直膝蓋,利用身體的重量向後傾斜,拉起帆,此時稍微彎曲膝蓋,不再藉用身體的重量時,會感覺帆的沈重,似乎很難拉起,這是風造成的,如畫面的右邊吹向左邊,使帆很難拉起。

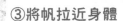

③將帆拉近身體

開始拉起帆後,即無須再借用身體的重量,應用兩手的力量使帆靠近身體,並慢慢地站立起來,更加靠近身體。

④帆的下緣離開水面

當慢慢地將帆的下緣拉離水面時,要注意帆索突然變得很輕的感覺,要避免重心向後傾斜,再次造成帆向後傾倒。

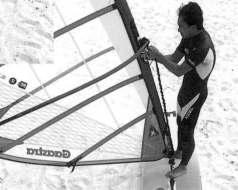

開始的重要性

第一次出海似乎很難駕馭浪板，無法乘坐上去。但是應先確認浪板及索具的方向，再爬乘到浪板上，如此拉起帆的成功率就會更高。

風

使背部面向風吹

拉起風帆時，將背部面向風吹，就較能控制浪板及帆的方向。

使帆面能順著風

對初學者而言，讓帆面順風拉起是較容易的方式。

從膝部開始上浪板

走到及腰的深度後，兩手按著浪板的中央線，取得身體的平衡，並不讓浪板跑開，再將膝蓋放在浪板上，慢慢乘坐上去。

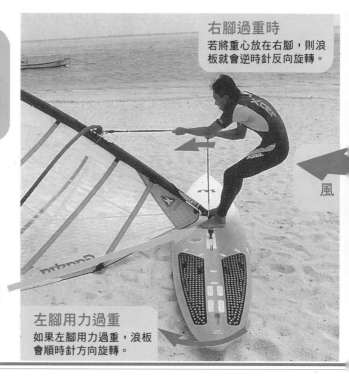

右腳過重時

若將重心放在右腳，則浪板就會逆時針反向旋轉。

利用腳掌控制浪板

站上浪板後，浪板可能會不聽使喚的回轉著時，就必須依賴腳掌來控制浪板。

風

兩腳的均衡

避免浪板左右回轉的方法是以兩腳靠近連接器中央點，以均衡的力量站在浪板上。

左腳用力過重

如果左腳用力過重，浪板會順時針方向旋轉。

從上風處轉向，拉回帆索

有時風帆會從上風處落入水中，此時自己是整個面反受處，因此要操控帆索及浪板轉向，讓自己的背部能面向上風處。

①稍微用力將帆拉起，並穩住拉起線，千萬不可過於用力。

風

②此時因為風力的關係，會使得帆感覺很沈重，而讓風帆能夠轉向下風處。在轉向時，桅桿及浪板是成為直角，要注意使用腳掌控制浪板的旋轉。
③帆到下風處，用背部對著風開始拉帆。

由上風處的正面拉帆

由上風處直接拉起帆，並非不可能，只是要留意一些技巧。

判斷的方向

注意帆外緣頂端，判斷帆經過風吹後朝那個方向回轉。

②拉上後的帆，經風吹後朝著順風處回轉，以桅桿為軸，讓帆自然旋轉到下風。

①讓帆能夠朝著上風處拉起。

③抓緊拉起線的上緣與桅桿相接處，防止帆經過風吹轉後無法停止。

空速操控是指浪板回轉及衝浪中
不可或缺的基本動作。
這就好比汽車的空檔一樣,並無任何向前推進的力量。
如果學會此種簡單又安全的基本操控要領,
便可學習高難度的操作。

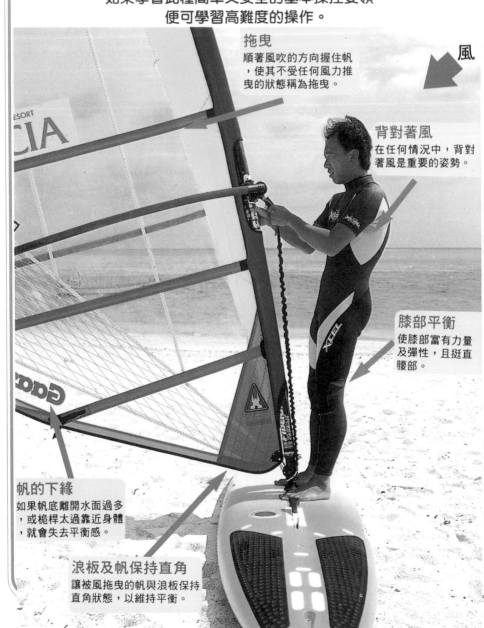

拖曳
順著風吹的方向握住帆
,使其不受任何風力推
曳的狀態稱為拖曳。

風

背對著風
在任何情況中,背對
著風是重要的姿勢。

膝部平衡
使膝部富有力量
及彈性,且挺直
腰部。

帆的下緣
如果帆底離開水面過多
,或桅桿太過靠近身體
,就會失去平衡感。

浪板及帆保持直角
讓被風拖曳的帆與浪板保持
直角狀態,以維持平衡。

空速操控的姿勢

伸直腰幹及腕部，並以輕鬆的姿態來做空速操控是非常重要的。

空速操控的姿勢是讓自己的身體筆直站立著，使順風處的帆被風拖曳著。

手的位置

靠近鼻端的手握住梯桿，而另外一隻手握住拉起線的底部。

腳的位置

兩腳夾著連結器，站在靠近中央點，就像爬上浪板時的動作一樣，如果能感到板面的張力即為良好的平衡動作。

風

改變方向

改變浪板方向的技巧變得非常重要，乃是由於為了使空速操控的姿勢能夠得到正確的位置。

雙手交替掌握

順時針方向時，左手握住梯桿；逆時針方向時，右手握住梯桿，兩手交替操控較方便。

腳的位置

無論浪板如何回轉，腳站的位置都是相同的，這樣會使得浪板與帆索成為一體。

梯桿回到垂直時

將梯桿回復垂直，即可使浪板停止回轉，否則如果持續傾倒梯桿，浪板就會旋轉不停。

帆底

將帆底浸在水中，使帆承受風力，此時帆並不會旋轉，但會直線滑行。

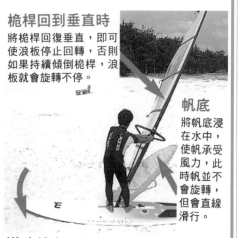

順時針方向旋轉

將梯桿向身體左側傾斜，則浪板就會向順時針方向旋轉。

逆時針方向旋轉

將梯桿向身體右側傾斜，則浪板會逆時針方向旋轉。

180 度回轉

學會空速操控後，在出海之前，還必須要學習當回航抵達岸邊之前，要將浪板在 180 度的回轉。

風

肩部
用手臂傾倒索具即可，切忌將肩膀和身體傾斜，否則就無法保持平衡了。

帆
要能夠安定地操控浪板，須傾斜索具，並且使風稍微吹動帆，向前滑動。

帆底
要使浪板回轉，必須讓帆底能夠離開水面。如果帆底浸在水中，就無法使帆正確地回轉。

①傾斜帆索

首先，將帆向尾部的方向傾斜，則帆會開始旋轉，這與空速操控相同。

背部承受風力
太早移動，背部就會無法承受風力，時間的掌握非常重要。

②更換位置

當浪板開始旋轉，保持背部的受風位置不變，則浪板不斷地變動方向。

帆
回轉時，要持續保持帆的傾斜。

手臂
須伸直手臂，否則索具的傾斜就不夠。

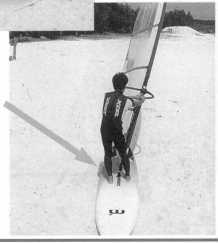

立姿
為了保有平衡感，以連結器為中心點，用小碎步的方式來旋轉。如果轉換得太快，就很難保持平衡感了。

③越過風軸

最難保持平衡狀態是旋轉到將鼻端朝向上風(風軸)處時，此一瞬間操控技巧最重要。

回轉速度
如果能夠控制帆索傾斜度的大小，就能掌握回轉的速度。

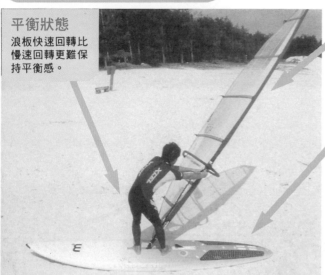

平衡狀態
浪板快速回轉比慢速回轉更難保持平衡感。

大角度的傾斜
傾斜帆索，浪板就會跟著回轉，如果要慢慢地回轉，帆只要稍微傾斜即可，不可過度傾斜。

浪板
如果要急速回轉，則浪板的回轉就必須急速動作。

腳部
利用腳力的輔助，來推動浪板的回轉，亦不失為一種平穩的方法。

更換前後位置
最初鼻部朝向自己的左邊，經過180度回轉後，朝向自己的右邊。

使桅桿垂直
如果將桅桿恢復到垂直的位置，就會停止回轉。

④平穩地進行回轉
慎重平穩地讓帆索持續回轉。

⑤回復到空速操控
將鼻端做180度回轉後，做下一個動作之前，必須讓器材回復到空速操控的狀態。

五個步驟是指從空速操控到帆板衝浪
之間的五個改變操控步驟。
完成這五個步驟後，經過改變方向的帆會與風向成為
直角方向承受風力，此時浪板就會乘浪而去。
此處讓我從右到左為讀者介紹說明。
當然，隨風浪向一個方向衝去後，
勢必有回岸的時候。

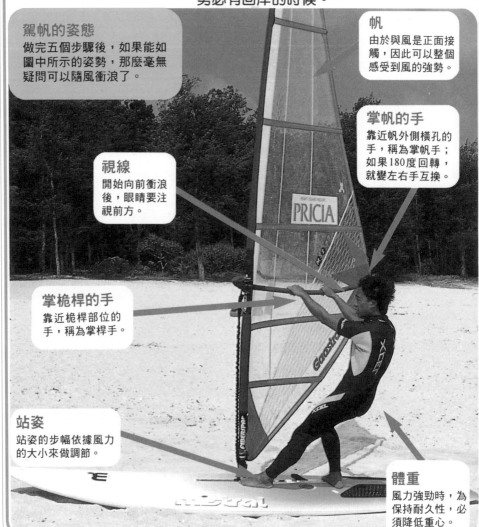

駕帆的姿態
做完五個步驟後，如果能如
圖中所示的姿勢，那麼毫無
疑問可以隨風衝浪了。

帆
由於與風是正面接
觸，因此可以整個
感受到風的強勢。

掌帆的手
靠近帆外側橫孔的
手，稱為掌帆手；
如果180度回轉，
就變左右手互換。

視線
開始向前衝浪
後，眼睛要注
視前方。

掌桅桿的手
靠近桅桿部位的
手，稱為掌桿手。

站姿
站姿的步幅依據風力
的大小來做調節。

體重
風力強勁時，為
保持耐久性，必
須降低重心。

從正面觀察五個步驟的轉換

依據圖片所示的五個改變，在自己的腦海
裡勾勒出這五個步驟的方式。

⓪空速操控

此時，風從畫面的右方
吹向左方，帆被風拖曳
著，帆及浪板成直角。

①向後踏出一步

帆保持不動，將靠近尾
端的腳向後跨一步。

②讓索具在前

將身體轉到帆索的前方
，左手握著桅桿，右手
仍握著拉起線。此時，
保持良好的平衡，讓帆
仍被風拖曳著。

③握住操縱桿

右手移往操縱桿，並握
住。

④拉引風帆

將帆拉向尾端的方向，
此時風帆立刻能感覺到
風的力量。

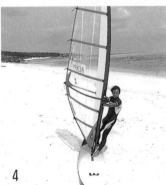

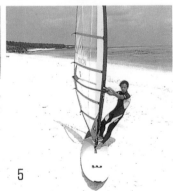

⑤變換手的位置

將原先握住桅桿的手，
移往操縱桿駕馭。此時
浪板滑行於海面上，享
受衝浪的樂趣。

 風

10

從側面觀察五個步驟的轉換

個別分解這五個動作來了解，依照正確的方式按步就班來進行是很重要的。相同地，如果不花時間去了解是會造成失敗的。

浪板的方向

變換方向時，要先確定浪板鼻端的方向，自己又應朝那個方向移動，再行動。常有人不先確認方向，最後轉錯方向。

風

失敗的例子

後腳跨出一步時，如果同時使得桅桿亦向後傾斜，就會導致操縱的失敗。

帆索的傾斜

如果使帆索傾斜，就會導致浪板的旋轉。

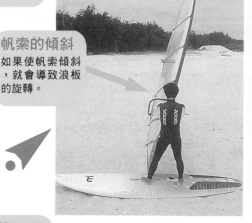

空速操控

五個步驟一律從空速操控開始，如果操縱不順利或中途失敗了，也都從空速操控重新開始。

手

握住桅桿及拉起線的手都應保持垂直，若風力微弱時，可以僅用掌握桅桿的手來掌控浪板的前進。

尾端的腳

兩腳太靠近，不方便操控；如果站得太寬，就不好取得平衡。

②.身的轉向

此時的狀態，帆良好的平衡。維持手位置的不變，以避免帆索傾倒。

帆

如果風很強，就得多用些力握住帆。

前腳

前腳放在連結器旁，朝鼻端前方，接下來的步驟會取得較方便的位置。

身體的轉動

以桅桿為軸，身體朝行進方向向後轉動，臉部面對鼻端，如不進行此轉向，就無法做衝浪動作。

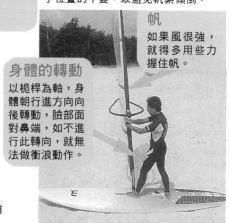

①.向後踏出一步

後腳慢慢地移向鼻端，使得兩腳的距離，比肩膀的寬度稍大。

掌握桅桿的手
並不須太靠近桅桿，可將手握住離桅桿約20公分的位置。

掌握操縱桿，前進
這種狀況是並未掌握好操縱桿，向前滑進。解決辦法應該把操縱桿向自己拉，保持水平。

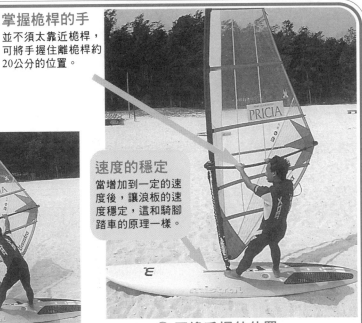

速度的穩定
當增加到一定的速度後，讓浪板的速度穩定，這和騎腳踏車的原理一樣。

失敗的例子
身體轉向後，如果索具沒有保持垂直，即保持操縱桿水平，腰部向前傾斜，則無法操縱浪板的直線前進。

③.握住操縱桿
身體轉向後，操縱桿的位置正處於眼睛的前方，此時由掌帆手來操控操縱桿。

⑤.更換手握的位置
開始行走後，將原先握住桅桿的手，移到操縱桿上。這個動作不要做得太急，因為即使握著桅桿，浪板一樣可以向前直進。

操縱桿
始終維持操縱桿水平，因為如果索具傾斜的話，則浪板就不會直線前進。

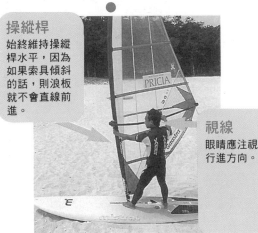

視線
眼睛應注視行進方向。

④.拉引帆索
握住桅桿的掌帆，手要慢慢地將帆索拉向自己。此時會感到風力的增加。

直角操控是風板衝浪中的一種基本操縱方式之一，
它是當風與帆板的接觸面成為90度角時的操控，
如果熟練此基本技巧後，就能夠控制速度的前進，
並且也能操作順風及逆風的方向變換，
在一天之中，也能自得其樂。

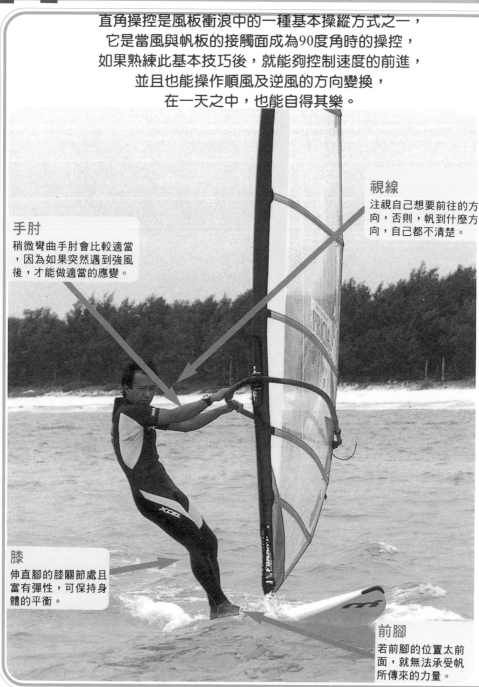

視線
注視自己想要前往的方向，否則，帆到什麼方向，自己都不清楚。

手肘
稍微彎曲手肘會比較適當，因為如果突然遇到強風後，才能做適當的應變。

膝
伸直腳的膝關節處且富有彈性，可保持身體的平衡。

前腳
若前腳的位置太前面，就無法承受帆所傳來的力量。

速度的控制

帆板衝浪是以帆的開啟及關閉作為調節速度的依據。當帆開啟時，速度就會減緩，而如果它關閉時，速度就會增快。

帆
稍微打開帆，減少帆所受的風力，就能減低帆板的速度。

手
向外打開掌帆的手時，也將掌桿的手向自己的身體靠近，而且彎曲手腕。如此能夠保持身體的重心，也能減緩帆板的速度。

帆
完全關閉帆，增加帆所受的風力，就能增加帆板的速度。

手
當掌帆手關閉帆時，稍微向外伸出掌桿手，如此，很容易產生速度向前邁進。

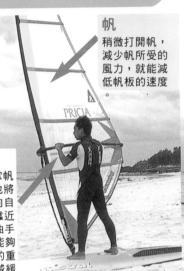

◇減低速度

◇增加速度

強風的直角操控

帆板衝浪時，遇到風勢增強的天候時，可降低重心，並以帆索為支撐力，將自己的身體向後傾斜。

體重
身體如坐姿，伸出浪板外面，並以體重來與帆所受的承受力相抗衡。

後腳
當風勢很強時，位在中心線後方的後腳，應更靠近浪板的邊緣處。

前腳
前腳應該更向後面站立著，操控會更容易。

固定翼
當感到風力非常強時，可將固定翼收回一半，比較好控制。

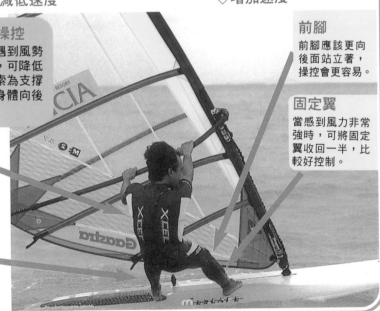

操控技巧（逆風操縱及順風操縱）

進行直角操控時，無論是駕駛浪板航行，或是航向前往目的地，都必須學習逆風操縱和順風操縱的技巧，而且有時必須要稍微變更行進的路線。

逆風操縱

逆風操縱是指朝風力方向前進，有時會在逆風裡做些航路的修正。

①準備動作

在前進的方向上，順風吹來的方向尋找一個新的目標物，然後修正其航向，筆直前進。

索具

帆索向浪板後方傾斜，但是不要做大角度的傾倒。

關閉帆索

當浪板逆風方向前進時，可稍微並持續地關閉帆。如此，帆才可接受到來自風的推力。

掌桿手

掌桿手先扶正先前傾倒的帆索，此時可藉用掌帆手的幫忙，以方便操作。

腳

雖然腳的位置都沒變，但是體重一直都是以後腳為重心。

②逆風操縱

在朝進逆風方向更換航向時，正確的操控是帆索向浪板後方傾斜。

③直線前進

當浪板轉到新目標物的方向後，須將操縱桿回復到水平的位置，保持浪板的直線前進。這個道理就如同騎腳踏車一樣，轉彎後，就保持車籠頭水平直線前進。

風

順風操縱

順風操縱是指順著風向，做航向的修正。就是操控著浪板想要順著風，修正航向的操控方法。

◇順風操縱比逆風操縱更為困難

在逆風操縱時，會感覺到帆索特別的沈重，但是這種沈重感又是順風操縱時所必須的，因而順風操縱比逆風操縱來得困難。

③直線前進

當順風朝所選定新的目標物後，即可將操縱桿回復到水平的位置，結束順風操縱。這就猶如逆風操縱一樣，如果一直保持操縱桿都是傾斜的，則浪板就會不斷地轉向。

手

縮回伸直的手成彎曲狀態，操縱桿就會回到原來的位置。

索具

將索具向前傾斜，但是，不可傾斜太多，以致於無法支撐住它。

開展帆索

當浪板向著順風處修正航向時，用掌帆手慢慢地打開帆索。

掌桿手

掌桿手向浪板前端伸直，使得帆索向前傾斜。

身體

降低身體重心，呈彎曲的く字型，並要支撐著索具。

腳

身體向後移動，將重心放在後腳，而前腳成了箭式。這個姿勢是便於操縱沈重的風帆。

②開始順風操縱

在操縱此一技巧時，將索具往浪板前端傾斜，得到正確的操作角度。

①準備動作

在目前航行的方向中，尋找一個順著風向的新航行目標物，準備以此目標物為新修正的航向點。

風

為了航行時，可以自由自地在到處揚帆衝浪，
則逆風操控的衝浪技巧，
就成為不可或缺的知識之一。
原因是如果不懂得此法的技巧，
那麼在遇到近岸風時，無法出航去衝浪；
遇到離岸風時，無法返航靠岸。
做逆風而上的操控時，首先以無風帶區的方向航行，
然後經過方向改變操縱角度，使得浪板得以逆風而行。

以程度上而論，關閉式的操作以關閉多少度數來做控制，並無一定論。且對初學者而言，也並非一定要從無風帶的邊緣起帆，最重要的是與風力相接觸的角度。

帆
帆的關閉角度比直角操控時更小。如果與直角操控同角度，則帆的受風面會減小，力量也會減少。

固定翼
最好能夠全部伸出展開固定翼，如果有部分收藏起來，則會造成浪板向側邊打滑，也就無法做出關閉式的操縱。

連接器
進行關閉式操控時，連接器最好是位於桅桿凹槽的前方。但是，對於初學者而言，可將連接器置於凹槽中間的位置，便於容易操控。

身體
要比直角操控時更向外打開身體。因為會使桅桿較容易掌控，帆索更容易緊閉住。

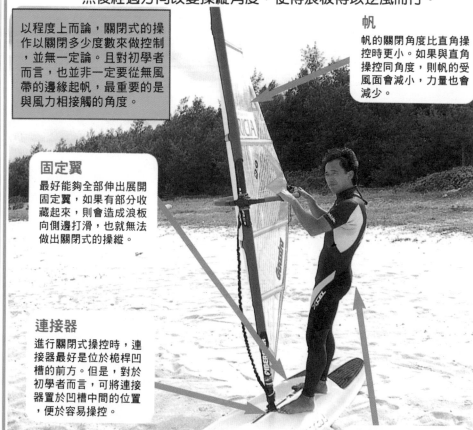

進入關閉式操控的狀態
在進入關閉式操控時,是需要逆風操縱的技巧。這種手法是毫無疑問地朝著上風處,以 30 度開啟角度來操作。

風

①以直角操控法進入
先目視前方,再尋找前進方向的目標物,並加以確認。

③終止逆風操縱
帆板朝向該新目標前進後,即可終止逆風操作的技巧。

②確認直角操控的目標物後,再尋找一個逆風方向做30度偏角的新目標,然後以逆風操縱的方式,朝新目標前進。

帆索
將帆索更向上風處做大角度的傾斜。

上半身
上半身更加接近水面,充分利用體重來操控。

遇有強風時的關閉式操控
在衝浪時,遇到強風的關閉式操控要領是比直角操控,更要用體重來支配帆的操作。

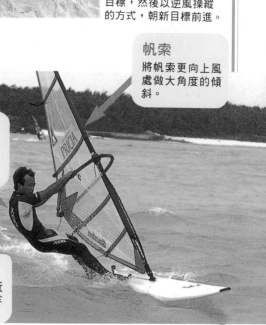

兩腳
兩腳踵更靠近浪板邊緣,牢牢的站立。

關閉操縱的正確姿勢

操縱法與直角操縱的姿勢相同,其間的不同在於關閉式操縱在衝浪中不斷前進時,所做的小角度開啟動作。在此過程中,須保持正確的姿勢。

視線

視線絕不可偏離所選定的目標物。

下顎

下顎可放在前面的肩膀上,如此可以保持平衡感。

掌桿手

儘量伸直掌桿手保持身體與帆之間的距離。此時,掌帆手支撐住帆的開啟動作。

腳

讓一雙腳站在桅桿後方,可以輔助操控的動作。對初學者,或許是比較困難,但盡力而為,你將體會其樂趣。

帆

此時會感到帆非常沈重,必須用全力拉住帆,使它保持在浪板的中央線之上。

上半身

掌桿手將桅桿向下拉住,會感到桅桿受風吹著很難控制,用上半身的力量向桅桿傾斜的方向去傾倒。

不良的關閉式操縱姿勢

不正確的操縱方式,會導致姿勢不正確,且不易取得平衡感,也無法完全做到帆的牽引,甚至無法令人滿足開啟的角度。

視線

如果頭在掌桿手的後方,則航行時,根本無法得知航向與風向的開啟角度,會偏離欲前往的目標物。

上半身

上半身的重量大多放在後腳上,那麼操作逆風而上時,浪板會很容易滑到無風帶區內。

帆

帆的開啟角度以桅桿為中央線而言,太過於大。

腳跟的提高與下沈

對於駕帆者而言，操縱關閉式操縱的重要決定點在腳跟的抬高與否。如果熟練此種操控法後，每次都必須檢查此點。

高難度的技巧

一旦學會此種技巧後，可以保持衝浪航行時的平衡感，因此應該勤加練習，將此技巧變成一種習慣。

起初每個人都是腳跟下沈

無論是誰，最初練習此操縱法時，都是腳跟下沈。

引導衝浪

當帆索順著風向前進時，即無須將帆倒向逆風處的航行狀態，稱為引導衝浪，在引導衝浪時，也是很容易地造成腳跟下沈。

腳

抬高腳跟須用腳趾力量踏住浪板，然後將身體重量從後腳跟移到前腳趾。

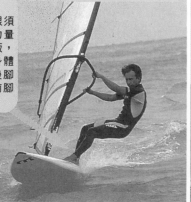

腳

身體的重量都放在腳後跟，使浪板被迫成為這種惡劣的操縱狀態。

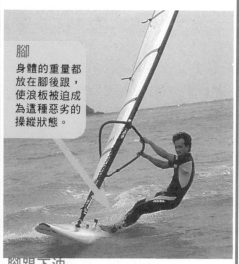

腳跟提高

如果提高腳跟，浪板的下風位置會下沈，上風位置就會提高。如此在行進時，可以取得一個很好的操控角度，以保持安定性。

腳跟下沈

如果腳跟下沈，會導致浪板上風位置下沈，而下風位置抬高，那麼浪板就會向下風的方向側滑，使得關閉式操縱的角度過大，不易取得。

關閉式操縱時的固定翼

在操縱關閉式的技巧時，為了防止浪板向側邊打滑，固定翼的作用，就非常重要了。

固定翼的頭部

如果所擁有的器材，在浪板部分附有固定翼頭部的空間，即可了解水面下固定翼的操縱狀況。但是，浪板器材有各式各樣的種類，在購買時，必須確認是否有突出的固定翼頭部。

伸出固定翼

做關閉式操縱時，全部拉出固定翼，尤其是風力微弱時，將固定翼稍微向上收回一點，都可能使得操控角度變成不良。

部分收回固定翼

遇到風勢強勁時，稍微回收固定翼，會比全部伸展的固定翼，更容易航行。

逆風回轉

在採取回轉的技巧時，可採用空速操縱的方法，
這種安全操作手法雖然可行，但是遇到逆風時，
會浪費大多回轉的時間，因此介紹新的回轉技巧——
逆風回轉。這種技巧是可在浪板行進時，
以風力帶動小角度的回轉，
如此可省去大部分回轉時所浪費的時間。

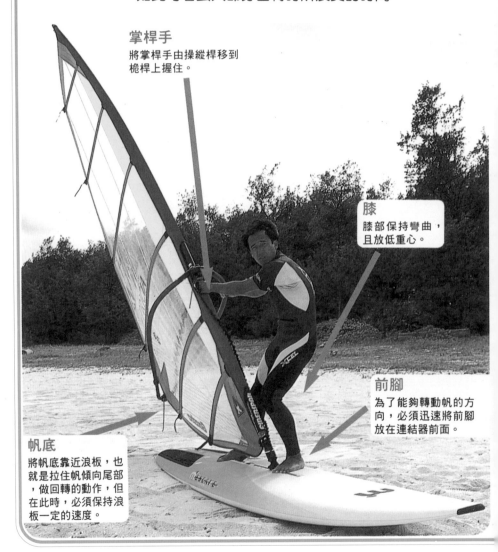

掌桿手
將掌桿手由操縱桿移到
桅桿上握住。

膝
膝部保持彎曲，
且放低重心。

前腳
為了能夠轉動帆的方
向，必須迅速將前腳
放在連結器前面。

帆底
將帆底靠近浪板，也
就是拉住帆傾向尾部
，做回轉的動作，但
在此時，必須保持浪
板一定的速度。

逆風回轉

在逆風方向做方向的更換,稱為逆風回轉。先以關閉式的操縱,再加上逆風而上,經過帆及浪板方向的更換,越過無風帶區,回轉到反面後的另一種關閉式操縱的技巧。

③無風帶區

當浪板與風面呈180度接觸後,即為無風帶區。此時在此區域中航行,得繼續保持逆風而上。如果以後腳能夠用力移動浪板,輔助它的回轉,即是最適當的技巧。

①關閉式操控

先前已經詳細介紹過這種操縱的技巧了。

風

②逆風而上

由原先關閉式操控的手法,再加上逆風而上,將浪板帶入無風帶區。

⑤準備

當浪板的尖端回轉了180度之後,桅桿及帆呈傾斜的狀態,有如直角操縱一般,浪板也朝向不正確的方向。

⑥反方向的關閉式操縱

此時,浪板是朝新選定的目標物,以反方向關閉式的操縱法控制浪板前進。

④身體自主地回轉

這種動作要比讓浪板做180度的回轉更快,使得旋轉的角度變小。

13

一般而言，當風帆做 180 度旋轉後，帆本身會成為不受風力影響。但是逆風回轉的操作方法，必定是以風力支軸，來做更換方向的原動力。

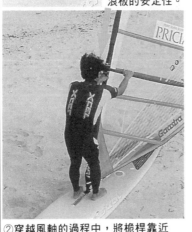

身體

移動身體以外連結器為中心做回轉的動作。兩腳在做回轉動作時，動作要迅速，且儘量靠近連結器，可以保持浪板的安定性。

① 在無風帶區航行時，要全力行使帆索的牽引支撐。如果不如此，帆的開啟角度就不正確，無法承受完全的風力，浪板就可能停滯無法轉動。

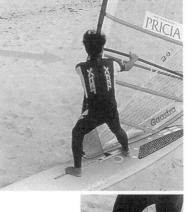

手

移動原先握在操縱桿的掌桿手到桅桿上握住，同時，前腳移到連結器的前方，身體重心放在前腳上，避免浪板在回轉時速度的緩慢，所作的準備工作。

② 穿越風軸的過程中，將桅桿靠近身體，並以掌帆手固定帆，使得帆能夠繼續接受風力的推動，平順地操作逆風回轉。

③ 浪板越過風軸後，新的掌桿手仍然握住桅桿。如同做 180 度回轉的要領一樣，浪板此時是以新的關閉式操縱法方式前進。

後腳向尾端移動。移動時，以中央線為準，不要踩在浪板的邊緣，否則會破壞整個平衡感。

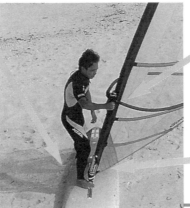

掌桿手

原先的掌帆手變成掌桿手。

風

輔助回轉

實際上，兩腳並非僅站在浪板上，還附有加速推動浪板回轉及使浪板回轉更為平順。

快速地逆風回轉

若要一氣呵成完成浪板快速逆風回轉的動作，就更需要儘早練習此種操縱方法。這種操縱方式是先以關閉式的操縱逆風而上，繞過風軸後，再以順風而下的動作操縱關閉的握法，朝著新目標而前進的技巧。

①大膽地逆風而上

為了達到快速回轉的目的，要較誇張的移動身體或帆。首先，不僅向後移動帆索，並且用掌帆手將它拉近身體，如此的舉動，屬於夠大膽的方式了。

帆

帆不僅向尾部傾斜，同時底部的部位更要穿越中央線的位置，靠近身體。

索具

此時要扶正向後傾斜的帆索，否則無法支撐掌握住帆。

上半身

為使帆快速的回轉，必須放低身體的重心，以便快速移轉身體。

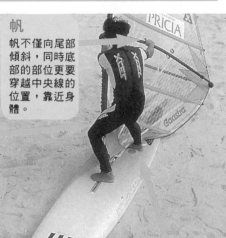

鼻端

迅速的逆風而上時，後腳會用力地朝尾端方向踏過去，使得浪板的鼻端稍微繞過風軸的偏向。

後腳

後腳用力地踩向尾端部分後，就會很快地增加浪板的回轉速度。

②快速地移動

當鼻端越過風軸時，稍微將身體移動到桅桿的正前方；再用大動作，將後腳移往尾端，整個身體轉到帆的側邊站立。

帆

從無風區脫困出來後，進入順風而下時，要保持將帆關閉著，如此，才能使帆受風力而張開。

③順風而下的操控

從無風區轉到順風而下的動作，是在減少浪板回轉的空間，再以新的關閉式操縱方法，轉向新的目標物，此時浪板、帆與風成直角接觸，然後以逆風而上的操控，以關閉式的握法朝新的反方向前進。

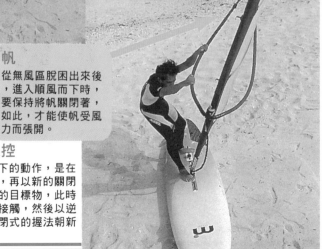

（45度角操作及直線操作）
很多人想駕著浪板順風而行，
應該不是一件太困難之事吧！
雖說順風而行，並不困難，
但是如果要依照自己的意念將浪板操控得很順手，
依照目前書中的指導，並無法做到此一技巧。

45 度角的操作

所謂 45 度角的操作，是將帆張開 45 度，順風前進。此時帆的揚力可充分轉為推進力，使得浪板可以最快速的動力順風前進。

帆

帆可比圖片所示更為張開。

膝

45度角操作時，會特別感到浪板的前半段有很大的壓力，所以前腳的膝蓋，必須伸直，穩穩地掌握住浪板的行進。

重心

重心保持得比直角操作時更低，放在後腳上。

立姿

寬於兩腳間的距離，才能保持良好的平衡感。

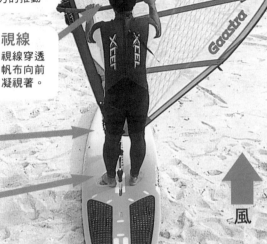

直線操作

直線操作是指帆與風直接面接觸，也就是帆打開成 90 度角順風行進。此種操作法，使得風力與帆的行進風相互抵消，會減緩浪板的速度，而帆被此兩種不同風力所包夾，因而覺得難保持平衡感。

帆

帆的開啟角度與浪板成直角，使帆面完全受風力的推動。

視線

視線穿透帆布向前凝視著。

膝

稍微彎曲膝蓋站立著，不可彎曲過度，以免破壞平衡感。

立姿

兩腳分立於中央線的兩側，並且平均分配身體的重心在兩腳上。

風

固定翼

固定翼是完全收起來的，讓它露出水面下，駕控浪板就會變得非常困難。

遇有強風時的 45 度角操作技巧

帆板衝浪的好手，在操作 45 度的技巧時，如果遇到強風是最為興奮的，因為浪板以料想不到的快速在水面上行走。

重心

藉著帆的張力，拉牽著身體的重量，並且降低身體的重心。

立姿

前腳放在離連接器尚有一段距離的後方，並且可以加大兩腳間的間隔。

接觸點

接觸點要往操縱桅桿者的最後方移動。如此不但平衡良好，而且速度快。

14

45 度角的操作

由直角操作轉入 45 度角操作時，必須注意順風而下的操控技巧，當帆轉入到 45 度角，浪板滑向新目標後，將操縱桿恢復到水平的位置。在此過程中，後腳放的位置及身體的重心，都是很重要的。

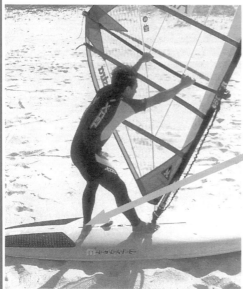

①順風操作(1)

此種練習法也練習過好幾次，但是實行45度操作時，先尋找前往的目標物為何，然後順風而下是非常重要的。

後腳

準備45度角操作時，後腳跨向尾端位置是比較容易操控的方式。

風

掌桿手

掌桿手的位置離桅桿有一段距離。如果太靠近桅桿或太接近身體，則會完全破壞平衡感。

帆

帆的開啟角度要比直角操作時更大。

前腳

若前腳放得太過前面，就會破壞平衡感。

② 45 度角操作

當浪板轉向新目標物後，將操縱桿恢復成水平位置前進。此時，兩腳要比直角操作時更接近尾端，而且加大兩腳間的間隔，及重心放在後腳上。否則將不好支配帆索，且會向浪板鼻端傾斜。

直線操作

由 45 度角操作進入直線操作時，更需要注意順風操控的技巧。此時，風由正面吹向帆索，完全帶動浪板。應該注意身體的側面移動及帆的張開角度。

⑤直線操作

當浪板順著風，朝向新目標物行進時，操縱桿並非完全是水平狀態的，實際上應該稍微向上拉高操縱桿的尾端站位，否則無法使浪板前進。

操縱桿尾端

操縱桿並非保持水平，為了使浪板能夠前進，稍微拉高尾端是必要的。

④順風操作(3)

移動過兩腳的位置後，仍然保持順風操作的姿勢，使浪板能夠順風行走。

掌帆手

向桅桿的後方移動掌帆手，並且握牢帆索，才能使操控行動較順利。

帆

帆的開啟角度比45度操作的角度更大。

帆

順風操作時，慢慢地拉開帆成直線操作，此時，帆與浪板是成垂直的角度。

帆索

帆索並非朝向浪板前面，而是近似順風操控的右側外緣。

腳

接近完成直線操作時，收回前腳到後腳的位置，兩腳正好站在中央線之上，此時就表現出直線操作的姿勢。

③順風操作(2)

由45度角操作轉入順風操作時，應該注意帆索除了應朝向浪板的鼻端之外，更應朝向帆的弧形外側以保持平衡。

順風回轉

相較於逆風回轉而言，
順著風勢的方向所做的回轉動作，稱為順風回轉。
在進行順風回轉時，會遇到許多的震晃，
非常不容易操作，如果說終其一生來練習此技巧，
也非言過其實。
因此，熱愛帆板衝浪運動者將此技巧視為
一生練習的課題。

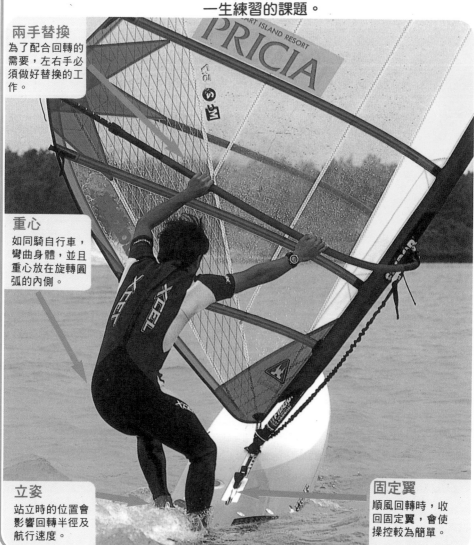

兩手替換
為了配合回轉的
需要，左右手必
須做好替換的工
作。

重心
如同騎自行車，
彎曲身體，並且
重心放在旋轉圓
弧的內側。

立姿
站立時的位置會
影響回轉半徑及
航行速度。

固定翼
順風回轉時，收
回固定翼，會使
操控較為簡單。

④回轉帆索
在做完快速動作後，將掌帆手離開桅桿，使帆索向浪板尾端回轉。

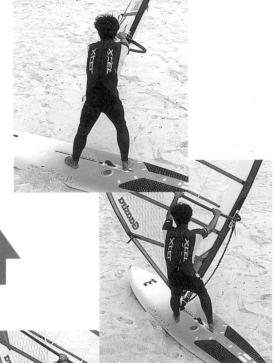

⑤順風回轉的結束
當帆回轉到浪板尾端後，掌帆手重新握住操縱桿時，順風回轉也就是結束動作。

從直線操作到順風回轉
由直線操作到完成順風操作，就可說是完成了順風回轉的一半動作了，剩下的就是另一半回轉的動作。

風

①直線操作
正面受風力吹拂著，帆索操作成直線操控的形式。

③逆轉操控
將回轉內側的前腳向前跨出一步，此時會形成逆轉操控的狀態。

②帆索的傾斜
將帆索傾斜後，浪板開始回轉，此時要保持帆持續承受風吹的力量。

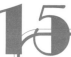

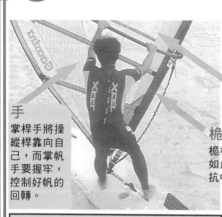

手

掌桿手將操縱桿靠向自己,而掌帆手要握牢,控制好帆的回轉。

帆

操作逆勢操控時,帆是由浪板鼻端向外作回轉,而桅桿是在身體內側移動。

桅桿

桅桿向浪板的尾端傾斜,如此,風壓中心及側面抵抗中心位在垂直線上。

直線操作時浪板的控制技巧

直線操作時,體重平均分配在兩腳,浪板就直線前進;如果位在右腳,浪板的鼻端朝左邊;位在左腳,則朝右邊回轉。

帆在回轉時,手的替換

進行順風回轉時,帆從脫離到傾斜的旋轉動作,如果兩手的替換動作,作得不確實,會造成帆的振動不穩。

④順風回轉的結束

放開右手,用握住桅桿的左手,朝浪板鼻端方向推出旋轉,帆索就會跟著向尾端返轉到自己的前面,此時就用右手握住操縱桿。

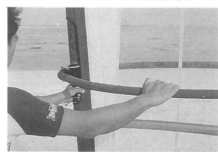

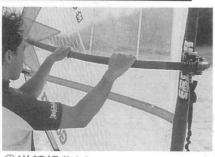

①逆轉操作(1)

如圖所示,左手放開,帆會朝著水平傾斜。

②逆轉操作(2)

掌桿手(右手)靠近操縱桿的桅桿部位,可以使得帆產生向右旋轉的動作。

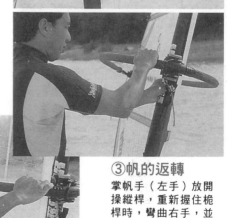

③帆的返轉

掌帆手(左手)放開操縱桿,重新握住桅桿時,彎曲右手,並靠近自己,可以使得帆的返轉順利些。

快速順風回轉

如果熟練順風的技巧後，可以練習快速回轉的方法。這之中的差別就在於利用自己的重心下沈，作為回轉支軸的動作。

③形成逆轉操作的狀態後，儘快回到浪板的中央，取得平衡後，就準備返轉帆索。

帆

帆索不可太向後傾斜，要伸直手，保持帆的位置不變。

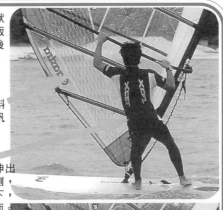

前腳

放少許體重在前腳，防止浪板回轉過了頭。

腰

腰部伸直，如果伸出到回轉半徑的外側，在離心力的帶動下，可能帆會沈到海面。

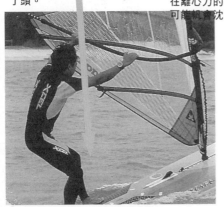

①直線操作時，大步向尾端跨出站立，將腰部下沈保持平衡。

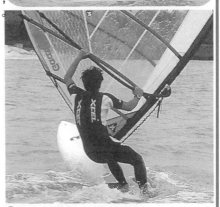

②索具傾斜後，以尾端部位做為支軸，促使浪板快速地回轉。

浪板的控制

如果順風回轉，浪板被身體重心壓沈時，是否伸出或收回固定翼，會影響到浪板的回轉控制。

如果浪板向右下沈，則浪板就會向右轉彎。

如果浪板向左下沈，則浪板就會向左轉彎。

浪板向右邊下沈，浪板就會向左邊轉彎。

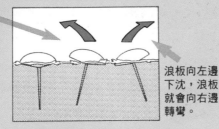

浪板向左邊下沈，浪板就會向右邊轉彎。

◇伸出固定翼的狀況下

這種狀況下，浪板的傾斜與回轉的方向是相反的。

◇收回固定翼的狀況下

這種狀況下，浪板的傾斜與回轉的方向是相同的。

學會簡單的基本操帆技巧後，如果在可能的情況下，
為了提升自己的技術，如何操作牽引線就成為必修的課程。
在技術允許的情況下，可以使用牽引線來牽動帆，
使得長時間的操帆衝浪成為一種愉快的運動。
當然，也有好幾種高困難度的牽引線操作技巧。

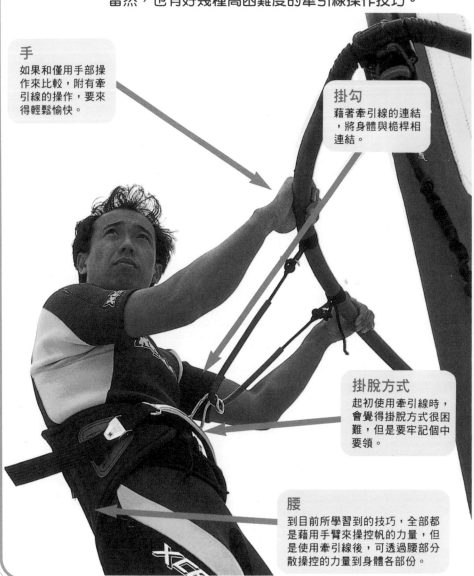

手
如果和僅用手部操作來比較，附有牽引線的操作，要來得輕鬆愉快。

掛勾
藉著牽引線的連結，將身體與桅桿相連結。

掛脫方式
起初使用牽引線時，會覺得掛脫方式很困難，但是要牢記個中要領。

腰
到目前所學習到的技巧，全部都是藉用手臂來操控帆的力量，但是使用牽引線後，可透過腰部分散操控的力量到身體各部份。

掛上或脫下牽引線

初次使用牽引線，會覺得很難使用，但是要經過不斷反覆地練習，直到可以不用眼睛，很自然順利地掛上或脫下牽引線。

②掛上牽引線

向自己的方向拉近操縱桿，然後放輕腰部，上提到可使掛勾繫住牽引線。

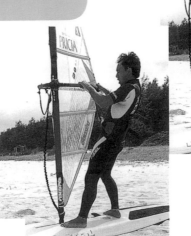

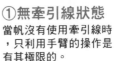

①無牽引線狀態

當帆沒有使用牽引線時，只利用手臂的操作是有其極限的。

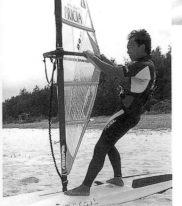

③牽引線上鉤狀態

將掛鉤繫上牽引線後，把操縱桿推回原來的位置，此時，腰部也回復到原來的位置，可以將操控的力量，藉著腰部的連結，分佈到全身。

④脫掉牽引線

將操縱桿向自己的身體拉近，將腰部放輕後，抬高到可以使牽引線與掛鉤脫離。

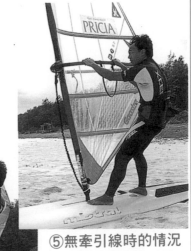

⑤無牽引線時的情況

將操縱桿推回原來的位置，腰部也收回來。帆索又回復原來沒有牽引線的情況。

16

掛住牽引線

初次繫掛牽引線，通常都會忘記將操縱桿向身體方向拉近。而以身體去接近牽引線，想將它掛上掛鉤，如此常會導致身體前傾及重心不穩，使帆索向前傾倒。

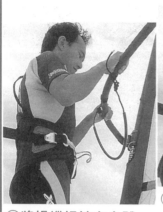

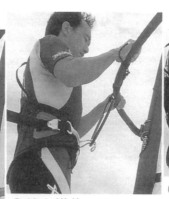

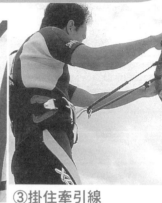

①將操縱桿拉向身體

將操縱桿拉近時，牽引線會前後搖擺，利用搖擺的力量、掛上牽引線。

②繫上掛鉤

上抬腰部，並將掛鉤向前突出，當牽引線搖擺靠近後，將它捕捉掛上。

③掛住牽引線

掛住牽引線後，腰部很快地回復到原來的位置，並且要避免牽引線被脫掉。

脫下牽引線

被次操作者會感覺到只要利用腰部上提，即可脫掉牽引線。或許以此方式是可以達到，但是如果無法脫掉牽引線，有時會造成身體重心不穩，使帆向後傾倒。

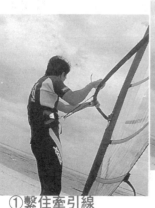

①繫住牽引線

如果要能夠駕輕就熟繫住牽引線操控衝浪的動作，是須要花費些許時間去練習。

②脫離牽引線

將操縱桿向身體拉近，並抬高腰部，就能使得牽引線脫離。一般而言，都是忘記將操縱桿拉向身體，使得脫離的動作似乎變得很困難。

③沒有繫著牽引線

脫離之後，推操縱桿回到原來的方向，腰部也恢復到原來的位置。然後牽引線及掛鉤回復到原來相隔的距離。

救援的技巧(1)

繫著牽引線滑行時,突然遇到強風,使得腳站都站不穩時,帆索向前傾倒的狀況。

①遇到強風吹襲,腰部被牽帶著向前,而帆似乎要傾倒。

②以掛著牽引線的掛鉤為中心,將掌桿手向身體拉近;掌帆手向外推出,使得風帆打開,脫離風的牽絆,此時再取回平衡感。

③打開帆索時,利用腰部向縱深的後方推回,後腳也回復原來的位置。並拉回帆來靠近身體,回復原來的姿勢。

救援的技巧(2)

正掛著牽引線時,風力突然減弱,帆向身體的內側翻轉,此時,帆索好像要傾倒一般。

①風力突然減弱,腰部無支撐力量,放是向身體內側旋轉。

②此時掌桿手向外推出操縱桿,掌帆手向身體拉近,同時保持膝部彎曲,似乎向下拉住操縱桿的力量。

③重新拉回帆索後,像是將要傾倒的身體站直起來,重新回到原來的操控姿勢。

17 帆板衝浪的技巧

帆板衝浪的樂趣,就在於強風時,駕馭著浪板,
滑行在海面上,充分享受與風競速的快樂。
或許這就是衝浪的迷人之處,
從每秒5公尺的風開始加速滑行,到每秒8公尺的風,
快速衝浪在海面上,如一陣風急駛一般。
如果你也能體會到這股與風競賽的樂趣,
則你將會成為帆板衝浪的愛好者之一。

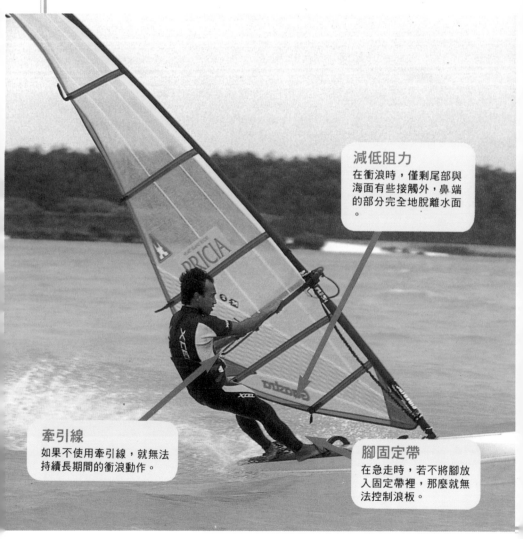

減低阻力
在衝浪時,僅剩尾部與
海面有些接觸外,鼻端
的部分完全地脫離水面
。

牽引線
如果不使用牽引線,就無法
持續長期間的衝浪動作。

腳固定帶
在急走時,若不將腳放
入固定帶裡,那麼就無
法控制浪板。

關閉式操作的衝浪

比較上而言，關閉式操作的衝浪速度較慢，僅抬高鼻端部位，在水面上滑行。

鼻端部位

由於風力強大，鼻端部位逆風而上，朝著無風帶方向前進。

帆

衝浪時，帆索隨著風力的強勢，再三不斷地傾斜。當帆開啟時，是採逆風操作方式；當帆關閉時，是採順風操作。

腳

腳是踏在浪板側邊的部位。

45度操作的衝浪

45度操作的衝浪是屬於高速度的衝浪法。浪板完全地在水面上，宛如在空中快速滑行一般。

高速度滑行

初次操作時，不要使速度過快到無法控制，那是很危險的。在自己能夠控制下，慢慢提高速度。

帆

有時為了與進行風相配合，即使45度角的操作也會將帆關閉。

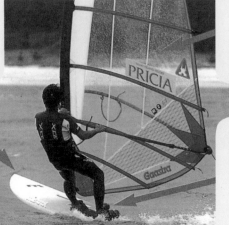

腳

玩高速衝浪必須將腳放入固定帶裡，如果不如此，玩高速衝浪，是無法一起帶動身體的力量。

使用固定帶的方法

第一次使用固定帶時,似乎感覺到離桅桿距離遙遠,無法放腳進去似的。當然,將腳放入固定帶的技巧是值得注意的。

帆

將帆微關,如果打開,浪板會朝逆風而上的方式前進。

後腳

第一次可以不必將後腳放入固定帶裡,等習慣後,再放入。

①將後腳稍微後移,放到前腳固定帶的後端,這點似乎並非太困難。

②手肘微彎,靠在操縱桿上並向下推,單獨用後腳站立,直到前腳能夠抬高為止。

掌桿手

一旦前腳放入固定帶以後,就可放鬆原先壓住的操縱桿。當放鬆掌桿手後,帆就跟著恢復原來的位置。

③先將抬高的前腳放在後腳前的固定帶上,再放入固定帶內。

固定帶的位置

若將固定帶放在前方的位置,將較容易操控,放在後面些的位置,浪板的速度則較快。所以浪板本身已附帶數個固定孔時,對於初次使用者而言,可安置固定帶在前面位置,等到習慣後,可將固定帶移往後面。

中級者用

使用習慣後,稍前的位置一直便於操控。

上級者用

將前腳置於稍微後方的位置,能夠增加浪板速度,此外,後方有左右兩對的固定孔,安裝時須用點力。

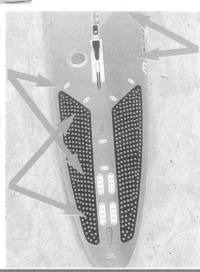

比賽用

比賽用的浪板左右兩邊的側翼都有固定帶,作為關閉式操控時所用。

衝浪時，帆所承受的風力

衝浪時，非常強烈的進行風對風帆帶來各種牽引力，
因而在進行 45 度操控時，帆無法完全打開。

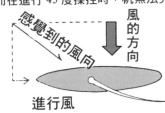

啟帆後，速度緩慢，感覺風力來
自正斜面，為配合各方面的風力
，使帆保持打開的角度。

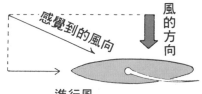

浪板速度增加時，進行風力也增加
了，如此一來，正斜方來的感覺似
的風力也不斷地增強，此時將帆保
持關閉的角度，能維持帆的平穩。

帆尾傾倒

將帆尾向浪板方向傾斜。
衝浪時，鼻端部位懸空，
僅留尾端與水接觸，水中
的抵抗中心也向尾端靠近
，因此為了與風壓中心相
配合前進，要保持帆索部
份向尾部傾斜。

帆索

當浪板高速滑行時，
僅有尾部與水接觸，
因此，速度愈高，帆
尾更加接近尾端。

露腳

若想知道帆的傾斜程度
，最好將腳露出來，如
果腳在面板上是平行的
狀態，即是帆尾傾倒的
最大角度。

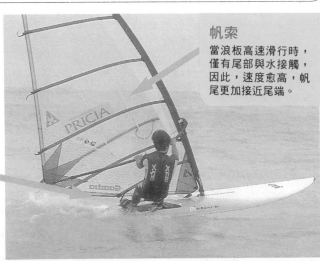

向內側傾倒

為了抗拒離心力的作
用，身體應該向回轉
的內側傾斜。

衝浪時的回轉

此時操控的手法非常複雜
，能夠感覺到離心力及水
阻力下的回轉速度。這種
方法與短板衝浪的急速彈
跳方式相同。

橫切水面

尾部高速地在水面上
橫切，造成浪水噴起
來。

長板衝浪有兩項特有的系統,即桅桿駕控及固定翼。
同一塊浪板上,兩種不同操作的技巧:
一種為防止橫側打滑的關閉式操控;
另一種為與水面接觸最小的45度操控,
為相輔相成的操控方式。
所以為了達成衝浪的動作,
必須經常相互支援變換操作技巧。

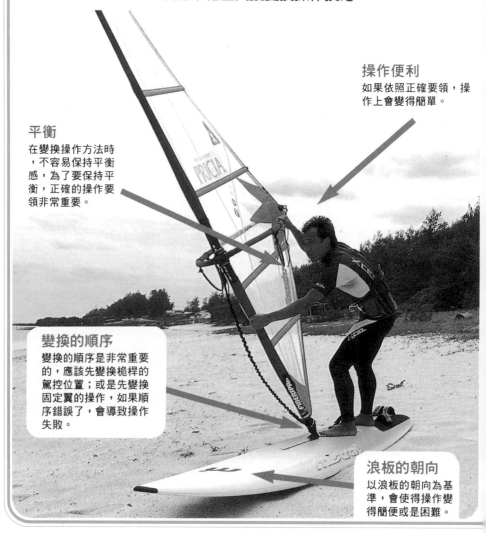

操作便利
如果依照正確要領,操作上會變得簡單。

平衡
在變換操作方法時,不容易保持平衡感,為了要保持平衡,正確的操作要領非常重要。

變換的順序
變換的順序是非常重要的,應該先變換桅桿的駕控位置;或是先變換固定翼的操作,如果順序錯誤了,會導致操作失敗。

浪板的朝向
以浪板的朝向為基準,會使得操作變得簡便或是困難。

桅桿駕控及固定翼的操作順序

桅桿駕控及固定翼的操作順序，孰先孰後，從圖片所示，從上到下及自下到上的變換，順序都是不相同。這種變換是在避免產生連結器位在後方且固定翼推山的狀態。無論何種情形，一旦發生這種錯誤狀態後，無法控制衝浪，而且會呈現強烈地劇動。

關閉式操控

浪板最可能直線前進的方法，將連結器放在溝槽前方，為防止浪板打滑，可推出固定翼。

推出固定翼

向前推出連結器後，再推出固定翼。

收回固定翼

保持連結器在前面，首先將固定翼後收。

◇關閉式操控變換到45度操控

◇45度操控變換到關閉式操控

向前推出連結器

向前推出連結器，先操縱桅桿駕控。

45 度操控

將連結器拉向後方後，鼻端抬高，減少浪板與水的接觸面積。收回固定翼後，也減少了水中的抵抗力。

連結器拉向後方

收回固定翼後，連結器向後方拉近。

18

桅桿駕控的操作

桅桿駕控的操作方法是踏下溝槽後方位置的踏板,連接器的一部份就可在軌道上自由移動。因此要移動桅桿的位置時,只要踏下踏板,就可前後移動帆索。

向後方拉近
當連結器向後方拉近時,掌桿手握住桅桿向後方拉近,掌帆手則握住操縱桿上提,等到桅桿向後方靠近後,即可放鬆踏板。

掌帆手
當帆手握住操縱桿並上提,則比較容易拉近到後方。

掌桿手
掌桿手握住桅桿下方位置較容易推出桅桿。

掌桿手
掌桿手握住桅桿下方將較容易使力。

掌帆手
掌帆手握住操縱桿,並向下推,會比較順利推出桅桿。

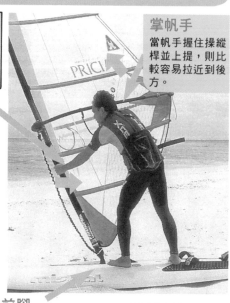

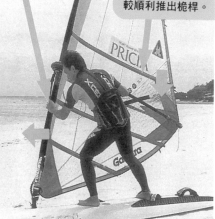

前腳
用前腳踩住踏板。

帆索
強風時,若能減少帆對風力的抗拒,能使桅桿的駕控較為方便,關閉式操控正好可滿足此條件。

向前推出
向前推出連結器時,掌帆手握住桅桿向前拉出,掌帆手握住操縱桿向下推住,等到向前推出桅桿後,再放鬆踏板。

靠近踏板
比45度操控的位置更接近踏板,因為關閉式操控是站在前方的位置。

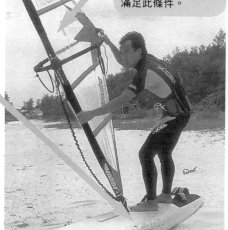

便利的關閉式操控
如果衝浪時,鼻端正逆風而上,那麼要調整桅桿的駕控,最好採用關閉式操控較為方便。

固定翼的操作

固定翼是以面板上凸出的固定翼頭部來操作。如果手肘能夠微彎，靠在操縱桿上向下壓住，則能保持良好的平衡。

推出固定翼

利用前腳內側的前方，使固定翼頭部向後，再稍微向下方使力，即能推出固定翼。

收回固定翼

利用前腳內側正面地從後方向前推壓翼頭，使固定翼能夠收回。

良好的平衡感

當風力微弱或非常強烈時，利用腳來操作固定翼頭，能夠保持良好的平衡感。

桅桿駕控及固定翼的操作表

當風力微弱無法操作衝浪時，各種操控技巧配合桅桿駕控及固定翼操作，以便於乘坐浪板的情況，有下列表格可供參考。

收回時，只要將腳正上面壓下翼頭即可，非常簡便。但是要推出固定翼時，就要利用後腳趾頭的前端，由翼頭的正下方向上推起。

		弱風	衝浪
關閉式操控	桅桿駕控	前	前
	固定翼	推出	推出
回轉操控	桅桿駕控	前	後方
	固定翼	推出	收回
45度操控	桅桿駕控	前	後方
	固定翼	收回	收回
直線操控	桅桿駕控	前	前
	固定翼	收回	收回
逆風回轉	桅桿駕控	前	前
	固定翼	推出	推出
順風回轉	桅桿駕控	前	後方
	固定翼	收回	收回

所謂加速法是指風力減弱時，利用帆索自身的轉動，
來加速浪板前進的技巧。
這種技巧特別是在比賽競技時使用，如果懂得要領，
那麼即使是風力非常微弱，浪板根本無法移動時，
尤其能收到意想不到的效果。
一旦能夠了解衝浪的玩法，
就能儘早針對個中要領練習。

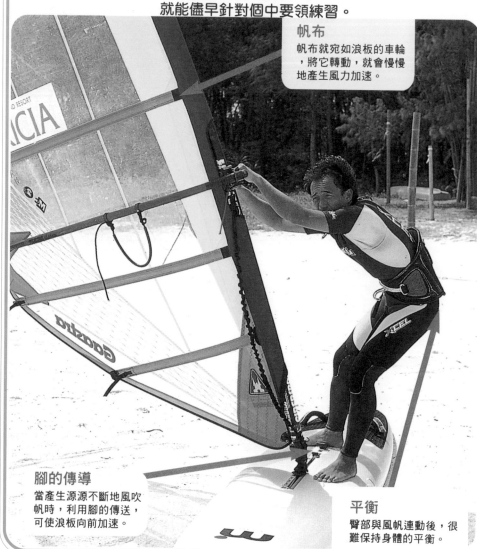

帆布
帆布就宛如浪板的車輪，將它轉動，就會慢慢地產生風力加速。

腳的傳導
當產生源源不斷地風吹帆時，利用腳的傳送，可使浪板向前加速。

平衡
臀部與風帆連動後，很難保持身體的平衡。

①準備

手部完全向前伸直,打開風帆。帆索前傾的結果,把重心放在前腳上,彎腰。

②轉動

將重心向後腳移動,利用帆如扇子般在水面搧過。如果轉動的動作愈大,則加速的效果就愈好。

③繼續拉近

保持帆的底部搧過水面,直達到浪板的中心線上方。

④恢復成準備動作

將重心恢復到前腳的位置,並使索具向鼻部傾斜,掌桿手推出桅桿,打直手臂,準備打開帆索,恢復前次的準備動作。

操控及轉動

依據操作方式的不同，帆索轉動的方法也不相同。帆索轉動的範圍，依據浪板走向的不同，有大小不同的變化。

45 度操控
無論開啟或是關閉，帆索轉動的範圍都是呈最大的幅度。

回轉操控
雖然轉動的範圍在開啟時是全開，但是關閉時亦僅到45度角左右而已。

關閉式操控
如果打開的角度過大會使帆無法呈受到風力。因此轉動的範圍最為狹小。

關閉式操控的轉動方式

轉動範圍狹小的關閉式操控有特別的方法，可以使帆些許轉動，又可增加速度。

①準備
帆索朝著鼻端方向傾斜，打開帆面，這點和普通的轉動要領是相同的。但是，為了避免帆面無法接受到風力的推動，因此打開帆面的動作非常小。

②拉引
保持重心不要往後腳移動，利用腰部的伸直及手肘彎曲動作，來產生拉引轉動的力量。

③帆慢慢地打開時，將帆稍微推往鼻端的方向，此時，保留少許的停留狀態。

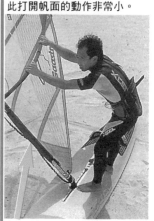
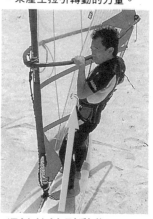
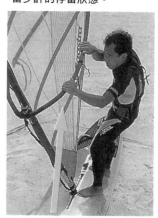

帆面的少許傾斜
相較於普通的轉動，帆索幾乎是沒有傾倒。動作越小越好。

頻繁的拉引動作
次數頻繁的拉引可以促進速度的增加。

保持牽引的動作
等帆向鼻端推出時，仍然保持繼續拉引帆面的意念。

風力增強的轉動

當風力增強時，利用帆的後緣轉動。因此，將風力依強弱等級區分是很重要的。

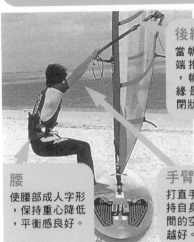

後緣
當帆向前端推出時，帆的後緣是呈關閉狀態。

腰
彎曲的腰部筆直地朝上打直。

帆的後緣
頻繁地搖動著帆索，使帆的上半部蓄積產生了風力，推動浪板的前進。

腰
使腰部成人字形，保持重心降低，平衡感良好。

手臂
打直手臂，保持自身與帆之間的空間越大越好。

②帆索的牽動

同時伸直彎曲的腰及膝，並配合打彎手肘，將帆向自己的方向拉牽，使帆就如扇子一般，產生風吹的效果。

①撐住帆索

在航行時，不要移動重心，只須彎曲腰部，打直手臂，將帆朝順風方向推出（指圖片的右方）。此時保持帆的關閉狀態。

帆索
如果可能，保持帆直立著不要向後傾斜，這種方式的效果最好。

為衝浪行進的轉動

在衝浪行進時，遇到無風的狀況，除了可以利用帆的轉動產生風力外，還可以強制性地將帆面向尾端，一旦產生風力前進後，也可利用進行時的風力繼續保持前進。

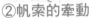

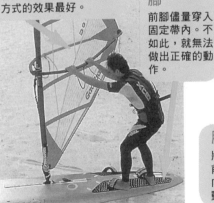

腳
前腳儘量穿入固定帶內。不如此，就無法做出正確的動作。

帆
如圖所示，帆的關閉僅到約45度，然後筆直地將帆拉向尾端。

腳
將放入固定帶的前腳，向浪板方向推出，即為傳動。

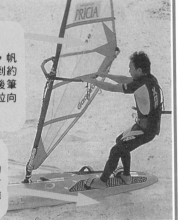

①準備

準備的動作，與前面敘述的姿態相同，讓腰與膝彎曲，打直手臂，保持帆與身體之間的空間最大。

②轉動與傾倒

將帆筆直地向尾端方向拉倒，同時用前腳向浪板行進方向推出。

滑回與求救

帆板衝浪的場所是汪洋大海，
有時常會遇到令人意想不到的狀況。
例如：遇到突然的強風，直吹得帆高聳打彎無法操作；
回岸時無論如何操作都是不行；
漲退潮時帆跟著一起流動。
而滑回就是遇到這種危機時，所使用的一種技巧。
但是，如果遇到連滑回都無法使用的超級強風時，
該怎麼辦呢？此時，也只有使用求救的動作了。

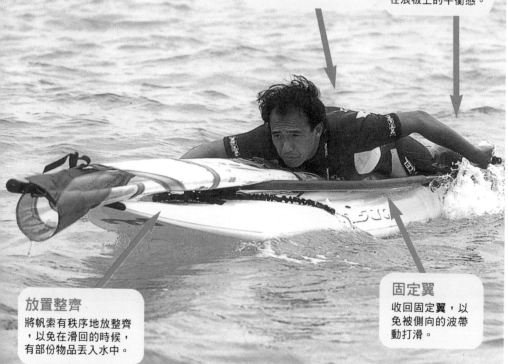

滑回
滑回指卸下帆索，置於浪板上，然後用腹部壓住帆索，利用兩隻手臂，如木槳一般，撥動水面，滑向岸邊。

位在尾端的部位
不要使身體太靠近鼻端，因為那很容易失去平衡，且滑回的動作也不容易。

腳
稍微打開兩腳，取得在浪板上的平衡感。

放置整齊
將帆索有秩序地放整齊，以免在滑回的時候，有部份物品丟入水中。

固定翼
收回固定**翼**，以免被側向的波帶動打滑。

滑回動作的方式

並非要拋棄所使用的道具,而是要全部帶回到岸邊。滑回動作的姿勢及平衡感都是需要特別注意的,因此可利用平常閒暇時,找機會練習。一旦到需要時,可以有效地利用。

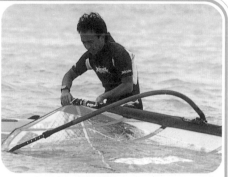

①拔出連結器

蹲在浪板上,利用腰及兩腳取得身體的平衡,然後將連結器從溝槽裡取出。

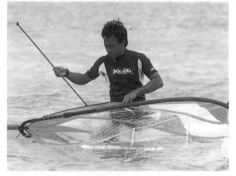

②取出支條

保持使帆不要沈入海裡,取出所有帆的支條,壓在臀部下面,免得遺失。

③取下操縱桿

先解開帆外側的橫孔,再從桅桿下取出操縱桿。然後將桿放在浪板上,最好能放在腰部的正下方,利用腰部壓住操縱桿。

④捲緊帆面

以桅桿為軸,緊捲住帆布,直到帆外側的橫孔。

⑤滑動浪板

將捲曲過後的帆與支條放在操縱桿的上面,然後利用腹部壓住。此時,下顎的部位正位於連結器的附近,這個姿勢是最適合做滑回的動作。

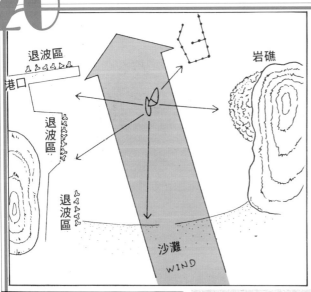

退波區

港口

退波區

退波區

岩礁

沙灘

WIND

轉向較近的岸邊
大部份的人都希望能回到原來出發的地點，因此會向出發點滑回去，但是如果有風，且風是朝著逆勢方向，那麼撥水的動作會消耗很大的體力。因此將浪板滑向最靠近的岸邊，才是上策。危機回避的第一條件是能夠安全地滑回岸邊才是最重要的。

划向沙灘是非常辛苦的一件事，因此划向最靠近的岸邊，或是定置網的方向，都是可以考慮的。

拋棄帆索
如果划回浪板時，遇到很強的風浪，無論如何划動，浪板會隨風飄動，此時，只有拋棄帆索器具。

注意護鉤
躺在浪板上時，必須注意牽引線的護鉤。此時，可以前後反穿。

腳的平衡
兩腳放在帆的下面，並保持帆索的平衡。

連繫線
拋棄帆索時，像拉起線這類的繩索可以保存，並藉以拴住固定帶與腳之間。若是風浪衝掉浪板時，可以迅速地用手拉住浪板。

無風時的划回動作
無風浪吹動時，可以就水擱置帆索，躺在浪板上划回去。因為並無強風吹動，擔心帆索流失的考量。

保持平衡
操縱桿可以放在尾端的部位，大約在牽引線的附近。如此帆索可以穩當地放置。

SOS（救命代號）

如果遇到划回動作都無法的強風，或是自己都不知該怎麼辦時，有經驗的衝浪者會向附近航行的漁船或遊艇，請求救援。這個動作是先將兩手向兩側打平，然後舉起仕頭上交錯，連續重複上述的動作。附帶說明，如果兩手握拳作上述動作表示不須要救援的意思。

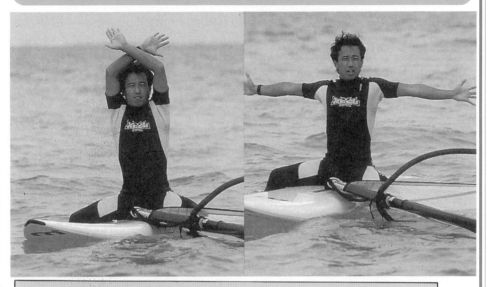

返航時地點的選擇

吹著強烈的離岸風時，可能受限於地形的緣故，如：山或崖，有強弱之別，那麼選擇風力較弱的地點返航較為可能。但是不可做勉強的選擇。

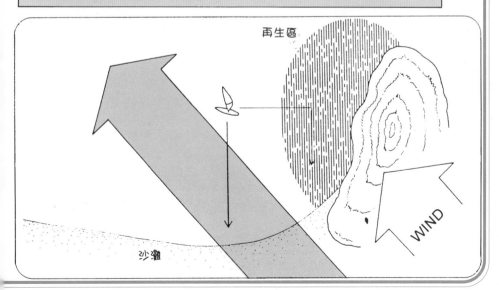

再生區

WIND

沙灘

遵守規則及航道競走

在大海中玩帆板衝浪，
也有一定的規則要遵守。
以下三種基本的規則，
就是為了在海上航行的安全，
大家互相遵守，共同享受衝浪的樂趣。

前走艇、後走艇的「禁止追撞」的規則
當兩艘艇朝相同方向航行時，超越時，後走艇須避開前走艇，不可追撞。

後走艇
相同航向的
後面艇板。

前走艇
相同航向的
前面艇板。

風

右舷艇、左舷艇的「衝突回避」規則
左舷艇必須避開右舷艇的擦撞。

右舷艇
右舷艇是指艇板的
右側為受風面，也
就是當右手為撐桿
手時，稱為右舷艇。

左舷艇
左舷艇是指艇板的左
側為受風面，也就是
當左手為撐桿手時，
稱為左舷艇。

風

上風與下風的「注意擦撞」原則。
前後重疊的艇板時，上風的艇板必須要避免擦撞到下風的艇板。

前後重疊
前後排列的狀
態稱為前後重
疊。

上風的艇板
並列的艇板中
位於上風的浪
板。避免浪板
受風搖晃，並
且能觀察到下
風浪板的動向
，必須避開與
下風浪板相接
觸。

下風的艇板
並列的二艘艇板位於下風
的浪板，保持安定的航行
，另外無法確認上風艇板
的航行動向。

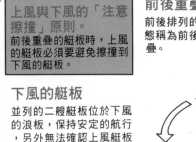

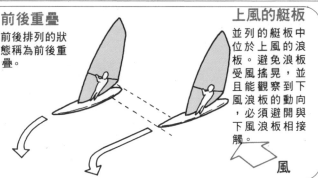

風

航道競走

當基本的操作技巧，如順風回轉、逆風回轉等都可以操控後，其次就可以到海面的航道去練習。在練習時，可以反覆操作練習，直到熟練為止。無論是多少人一起重複練習，最要緊的是培養浪板衝浪的樂趣，如此就能成為個中高手。

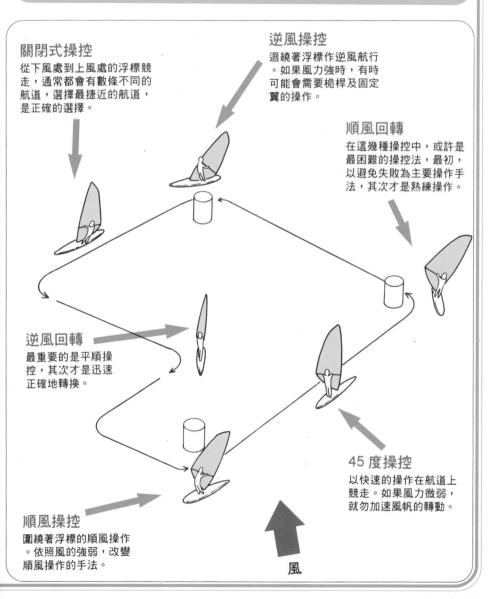

關閉式操控
從下風處到上風處的浮標競走，通常都會有數條不同的航道，選擇最捷近的航道，是正確的選擇。

逆風操控
迴繞著浮標作逆風航行。如果風力強時，有時可能會需要桅桿及固定翼的操作。

順風回轉
在這幾種操控中，或許是最困難的操控法，最初，以避免失敗為主要操作手法，其次才是熟練操作。

逆風回轉
最重要的是平順操控，其次才是迅速正確地轉換。

45 度操控
以快速的操作在航道上競走。如果風力微弱，就勿加速風帆的轉動。

順風操控
圍繞著浮標的順風操作。依照風的強弱，改變順風操作的手法。

風

修 理

無論是浪板或是風帆，在經過數次的反覆使用後，
都有可能會損壞或破裂。
如果損壞或破裂就擱置起來，有可能就此不再使用。
於是自備用品，
或自己做簡易的修理，當然，如果遇到巨大的破損，
自然就只有拿去專門修理的店了。

◇修理帆的必備品

修理用膠帶
透明的修理專用粘著膠帶。

◇修理浪板的必備品

混凝劑
用來修補汽車凹洞的混凝劑，並配合硬化劑一起使用。

樹脂
固定接著劑，配合硬化劑使用。

覆蓋膠布
使用於破傷口附近的膠帶，以便修理時，弄壞或弄髒周圍的地方。

噴劑
完工後的保護噴劑。

砂紙
磨清傷口附近的油污，或清完工後的清潔。通常使用100號程度的砂紙。

玻璃纖維紙
用玻璃纖維所編織的布料來沾染粘著膠。

帆的修理

①將傷口用水沖洗、乾燥。

②用修理用膠帶覆貼在傷口及附近的地方。

③然後再用一片重複貼在原來的傷口。

④在背面的傷口處，也做同樣的粘貼動作。

浪板的修理

①用砂布摩擦傷口處，
去掉油污。

②用混凝劑塗抹
在磨亮後的傷口
，再用砂布包住
方塊木頭，磨削
凹凸的地方。如
果僅是小傷口，
如此修理即可。

③先粘貼覆蓋膠布在傷口的四周
，然後再用玻璃纖維布覆蓋在傷
口上，防止四周的角翹起來。

④混合樹脂與硬
化劑後，塗抹在
玻璃纖維布上，
並避免滲透到膠
帶以外的地方。

⑤等到硬固後，使用刀
片小心地沿著膠帶的內
緣切割，避免傷及浪板
表面。

⑥撕起膠帶，磨
平纖維布四周的
不平處，使傷口
處變成清潔。

⑦纖維布覆蓋的四周，
再用混凝硬化劑塗抹一
次，用砂紙包住木頭輕
輕地磨平，再用噴劑塗
抹一層，待乾燥後，重
複上項動作一次，修理
動作就完成了。

短板衝浪

短板衝浪的真正樂趣,在於回轉競技。
無論如何的玩法,都可創造出各種速度。
目前世界紀錄是時速80公里,
而一般的玩者也可以達到30公里。
一般的人都會被它所創造出的速度快感給迷惑住,
想必你也是如此吧!

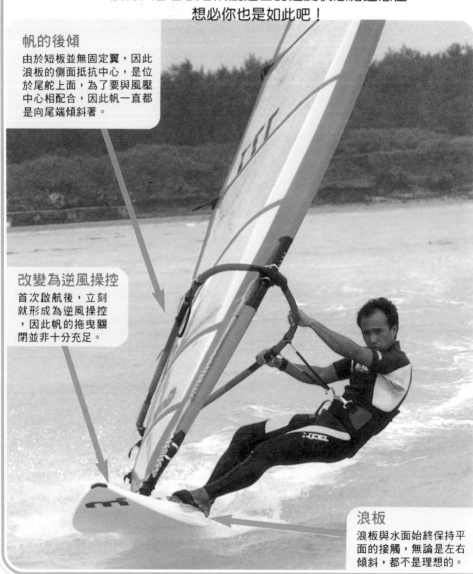

帆的後傾
由於短板並無固定翼,因此浪板的側面抵抗中心,是位於尾舵上面,為了要與風壓中心相配合,因此帆一直都是向尾端傾斜著。

改變為逆風操控
首次啟航後,立刻就形成為逆風操控,因此帆的拖曳關閉並非十分充足。

浪板
浪板與水面始終保持平面的接觸,無論是左右傾斜,都不是理想的。

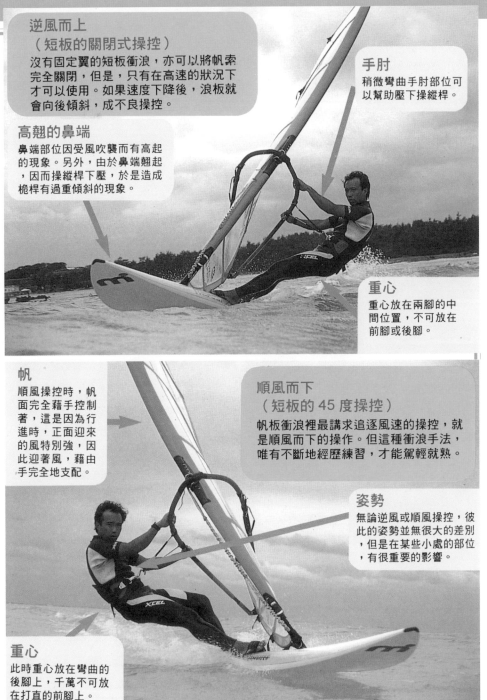

逆風而上
（短板的關閉式操控）
沒有固定翼的短板衝浪，亦可以將帆索完全關閉，但是，只有在高速的狀況下才可以使用。如果速度下降後，浪板就會向後傾斜，成不良操控。

手肘
稍微彎曲手肘部位可以幫助壓下操縱桿。

高翹的鼻端
鼻端部位因受風吹襲而有高起的現象。另外，由於鼻端翹起，因而操縱桿下壓，於是造成桅桿有過重傾斜的現象。

重心
重心放在兩腳的中間位置，不可放在前腳或後腳。

帆
順風操控時，帆面完全藉手控制著，這是因為行進時，正面迎來的風特別強，因此迎著風，藉由手完全地支配。

順風而下
（短板的45度操控）
帆板衝浪裡最講求追逐風速的操控，就是順風而下的操作。但這種衝浪手法，唯有不斷地經歷練習，才能駕輕就熟。

姿勢
無論逆風或順風操控，彼此的姿勢並無很大的差別，但是在某些小處的部位，有很重要的影響。

重心
此時重心放在彎曲的後腳上，千萬不可放在打直的前腳上。

23

短板的逆風而上

通常,短板的逆風行進,都是將重心放在後腳,帆索向後傾倒的後板操控緩慢前進。若想使浪板快速前進,就得加些側邊操作的技巧。

側邊

急速操控時,側邊有下沈的情形,浪板通常會向下沈的側邊轉彎,這就稱為側邊回轉。

①逆風操作如果緩慢地前進,都是將重心放在後腳,並且握住操縱桿的後端,向下壓著。

②若是急進的逆風操控,就用兩腳向手的前側的浪板邊緣,加重壓力,亦即重心轉移。

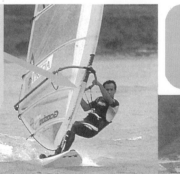

吊掛

順風操作的準備動作是身體在操縱桿下面呈現吊掛的姿態。此時切忌將帆打開。

短板的順風操控

短板的順風操作裡,是藉由前腳施壓浪板前端部位,做速度的調節控制。

①手肘彎曲,壓住操縱桿下沈,迫使兩膝彎曲。

前腳

順風操作時,向鼻端部位加壓的腳打直。

②將彎曲的腰、手及前腳的膝關節打直後,前端的部位就順著水面滑行,並向右邊作方向的改變。

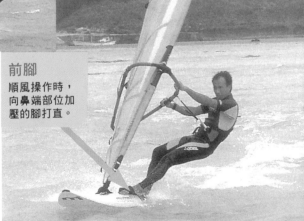

利用風力搬運帆

如果可利用風力,從桅桿方向吹來的風,載浮著帆面向前搬運的動作,會輕鬆許多,如圖所示,風是從照片的前方,吹向後面。

短板的出航準備

實際上,搬運短板到海岸邊比長板的搬運,要來得輕鬆多了,但是,基本的動作是將帆索及浪板一起搬運。

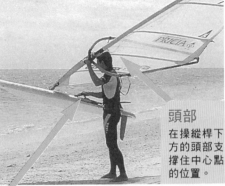

頭部

在操縱桿下方的頭部支撐住中心點的位置。

將帆索及浪板連結在一起搬運,而人站在兩者之間。一手握住操縱桿,另一隻手抓住固定帶,走向海岸邊。

手

一手握住操縱桿下方點的桅桿部位;另外一手抓住前腳所用的固定帶,頭則支撐著帆的中心點搬運。

如果習慣後,將連結後的帆及浪板放在頭上搬運,此時浪板的前端,可朝著風的來處。

救起短板的帆

帆傾倒在海面上的浪板,是較難取得平衡的,必須儘早救起帆。如果只是不斷地伸直手腳,是無法拉起帆來,而且很有可能會失去平衡感。

立姿

前腳可位在連結器的側邊,而後腳位在尾端部位,但是,如果不是遇到逆風而上時,可以將重心放在前腳的位置,較容易保持住平衡感。

②一旦帆的根部離開了水面,就毫不猶豫地握緊操縱桿,降低腰的高度,保持重心低的平衡感。

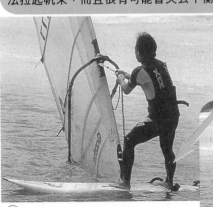

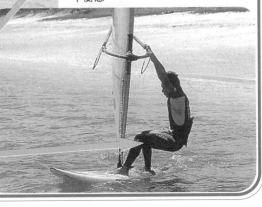

①依靠腳跟取得重心的所在,保持浪板與水面的平行,一旦取得平衡後,就較容易從水面拉起帆。即使腳陷入海水中,也無須驚慌,慢慢地拉起帆。

腰

將腰降低容易保持平衡。另外,伸直手肘,將腰後彎半蹲立著。

自海灘出發

海灘出發是指保持帆索的自立，
由海岸邊的淺灘開始出發的方法。
這個方法比起帆的救起來得容易，
也能立刻揚帆衝浪，感受到競風的快感。
對於首次的操作者而言，或許會有些手忙腳亂的感覺，
然而一旦懂得個中要領後，就能駕輕就熟，徜徉在浪波之中。

揚帆出航
如果浪板能夠乘風前進
，就好好地掌握住帆。

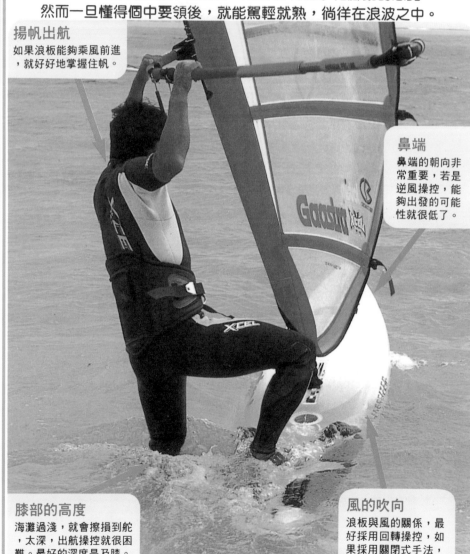

鼻端
鼻端的朝向非
常重要，若是
逆風操控，能
夠出發的可能
性就很低了。

膝部的高度
海灘過淺，就會擦損到舵
，太深，出航操控就很困
難。最好的深度是及膝。

風的吹向
浪板與風的關係，最
好採用迴轉操控，如
果採用關閉式手法，
會非常困難。

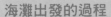

海灘出發的過程
從海灘出發的過程中，帆是絕對
不會沾到水的，一直都是藉著風
力支撐著，最後也是利用風力來
推動帆向前出航。

①出發準備
將帆放在頭頂上，邁向出發的預定地。

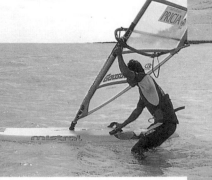

②放置浪板
走到及膝的深度後，用掌桿
手來支撐帆不要傾倒，而浪
板與風成直角相交，帆稍微
地藉著風力撐浮著。

風

③準備
雙手握著操縱桿，尤其是掌帆手要控
制好帆因風吹的振動，此時因為整個
帆受風吹動著，浪板會隨風前進。

④放上後腳
伸直掌桿手，支撐起帆索，而此時
後腳可放在前腳固定帶的附近。

⑤向海面出發
牽動後腳的同時，掌桿手將桅桿向前端
推出，同時掌帆手操縱帆的方向，整個
人都乘立在浪板上，向大海張帆而去。

24 浪板是朝向回轉操控的方式

除非是已經習慣出發的技巧，否則最好不要使用這種方式。

利用桅桿控制浪板

推出桅桿後，向自身拉回，此時浪板改變原來的方向。

衡量風力來控制帆

此時帆受風的正面吹拂著，藉著掌帆手來控制帆，勿使浪板向前衝走。

浪板若是逆風操作時

浪板遇到逆風操作時，可將操縱桿向下推，利用桅桿推動出浪板，形成順風操作狀態。

帆

稍微打開帆，使帆無須承受太多的風力，而此時浪板的前端是逆勢前進。

帆

可調整帆的受風角度，讓它多受點風力，如此較能形成順風操控。

風

當浪板是順風操作時

此時打開桅桿成為逆風操作的角度，因為這樣的角度要比順風操作簡單，況且能增快行進的速度。

從容不迫地放上後腳

海灘出發的成功要領,就在於放置後腳在浪板上,有其秘訣,不可不察。

完全地踩上去

如同完全沒有攀附住任何支撐物一般,像後腳踩在海面上的浪板要領,不是依附在帆上,就無法做重心的轉移。

這是失敗的案例。後腳伸出依附在浪板上,而非踩上去,這種動作無論如何都是無法成功的。

後腳

後腳完全踩在浪板上,這個動作後,不可將重心放在後腳上。

後腳

身體依附著帆,重心大半向前傾,而後腳只是放上去,而非踩上去。

後傾

讓浪板離開身體尚有段距離,後腳的伸出只能依附,而非踩上。

波浪中出發的準備動作

在有波浪的海灘作出發的準備動作時,如果不讓浪板直角面對浪來,那麼就無法承受波浪從橫側面過來的拍擊。當風是從側面吹來時,採用的是回轉操控法,並無浪板與波浪成直角的問題,可是當風是從海面吹向海岸邊時,就趁前個波浪過後,另一個波浪來之前,將浪板及帆索成回轉操控的手法出發。

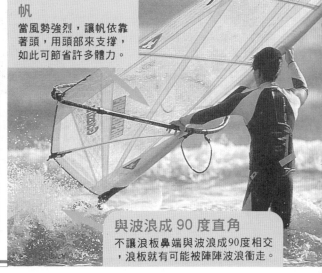

帆

當風勢強烈,讓帆依靠著頭,用頭部來支撐,如此可節省許多體力。

與波浪成 90 度直角

不讓浪板鼻端與波浪成90度相交,浪板就有可能被陣陣波浪衝走。

25 自海上揚帆前進

所謂自海上揚帆，是指當腳踩不到海底的地方，
藉由風力使帆索及自身能夠同時揚帆前進的一種技巧。
這種身體與帆同時能夠出發的速度，
甚至比牽起長板的帆，有可能來得更快。
尤其是在海面上浮力較小的回轉型浪板及衝浪型浪板，
對於初學者在學習駕控短板技巧的同時間內，
這種自海面揚帆出發的課程，也是不得不學習的。

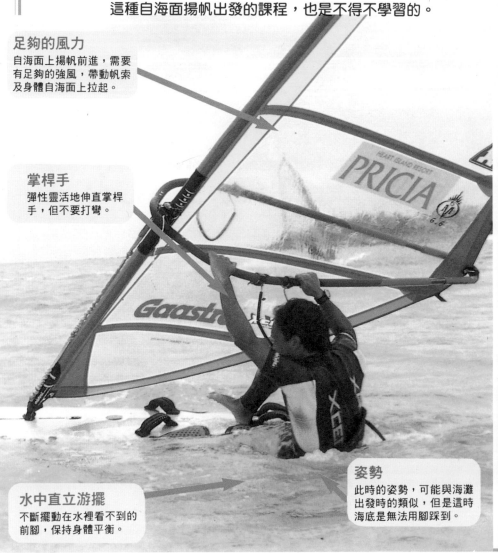

足夠的風力
自海面上揚帆前進，需要
有足夠的強風，帶動帆索
及身體自海面上拉起。

掌桿手
彈性靈活地伸直掌桿
手，但不要打彎。

姿勢
此時的姿勢，可能與海灘
出發時的類似，但是這時
海底是無法用腳踩到。

水中直立游擺
不斷擺動在水裡看不到的
前腳，保持身體平衡。

自海面上揚帆出發與海灘出發時，浪板的操作手法如出一轍，都是回轉型操控，因此在首次航行時，要先確認方向。

①帆自海面高舉
帆的位置是在海面上，靠近浪板的尾端，藉由風力來自後方，順勢帶起帆。

②使帆面承受風力
在握住操縱桿及利用腳保持身體平衡的同時，將操縱桿的頂端回轉開來，讓帆能面向風力的來處。

③放上後腳
掌桿手完全打直，並讓帆承受風力，將後腳放在浪板上，同時前腳仍然保持不斷地游動著。

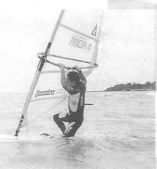

④身體順勢上提
掌桿手推出桅桿，調整帆面，讓風吹帆向上提起，後腳使力將浪板靠近自己，使頭部位於操縱桿的下方，藉力站上浪板。

風

⑤海面出發
乘上浪板後；保持腰部下沈，取得平衡。此時浪板是踩逆風操作的角度時，可使用前腳的控制，轉變成順風操作。

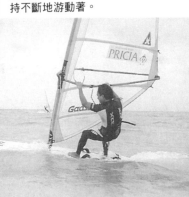

25 風來自相反方向時

當風是來自操縱桿的尾端時，此時就有必要變換操縱桿的前後位置。

變換帆的方向

對海面出發的技巧而言，並非帆的倒向，每次都是規定前面所說的方式，應該依據風向來決定帆所朝的方向。

②握住操縱桿尾端向上提起，受到來自背面的風力，帆隨風力回轉，此時，桅桿會轉到正前方。

①更換帆倒的方向。此時想要互換操縱桿的尾端與前端位置。

風

以桅桿為軸

帆是以桅桿為軸，在水面上翻滾。

浪板尾部

用手扶住尾部，藉體重壓沈尾舵，並牽引操縱桿位於上面，放鬆壓住的手後，讓浮起的尾部載浮帆索。

帆索浮在海面上

沈浸在水裡的帆，可藉由浪板的尾端浮力，來托起整個帆索浮在海面上。

牽引線在尾部

牽引線保持位於尾舵上，此時平衡的長度是最好的。

直立游擺

保持背向著風的來處（如圖，來自左側），讓操縱桿的尾端稍微離開水面。

風

槓桿原理

握住桅桿，上下搖動，利用浪板尾端槓桿支撐點，將操縱桿尾端提離水面。

使操縱桿尾端至水面舉起

保持桿部尾端離開水面，似乎很困難，處理不好，有可能又再次回頭。首次操作者最好正視這個難關。

風

拉起身體

自水中拉起身體,非藉著風力不可。所以如果風夠大,水面出發就容易得多。

身體前傾

浪板尾端朝著自己的臀部方向靠近,身體自然地前傾上挺,此時千萬不要使身體後仰。

接近

掌帆手將帆拉近身體,不如此,僅依靠身體上挺的力量,就無法藉著風力帶動帆拉起身體。

拉近

先將後腳放在浪板尾端,腳尖朝向鼻端,然後儘量將浪板拉近,靠住自己的臀部附近。

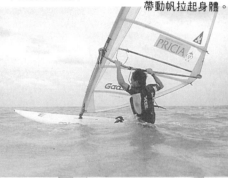

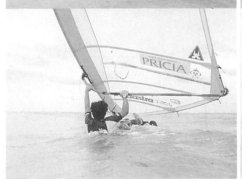

①一旦後腳放上浪板後,就打直掌桿手,使桅桿帆索能夠向鼻端前傾;掌帆手接近帆面靠往自身,使帆能承受風的吹動。

②伸直後的掌桿手下方,就是頭部的位置所在,藉著帆被風力牽動,頭部就朝鼻端方向上舉。

反轉操控手法

當海面出發的技巧發揮得淋漓盡致後,就無須每次都要反轉帆軸(如上所述),自浪板尾端開始操作,也可以採用反轉操控的手法,自海面出發。

帆索

將帆索向浪板尾端傾倒,若不如此,就無法獲得操帆的平衡。

完全牽引住

掌帆手(這裡指左手)將帆拉靠近自己,以使帆能夠承受風力。

鼻端

反轉操帆的角度,帆與浪的前端是採用45度操控法。

快速移位

短板衝浪的移位,與長板的不同點就在於講求迅速。
其中的原因,就在於短板缺少了長板在海中
所有的浮力性質,
很快地就會失去平衡感,
所以快速地移換操作位置是必要的動作。

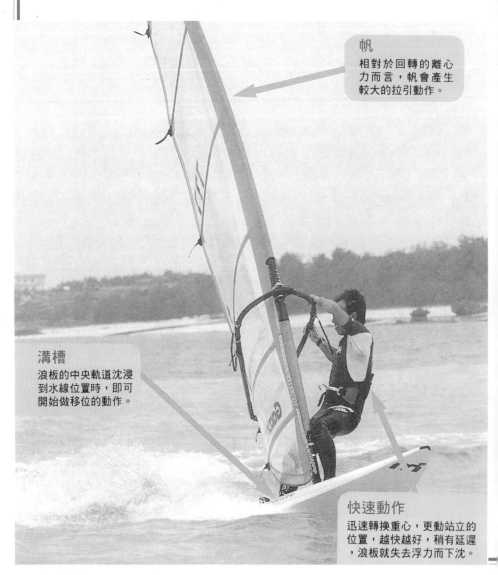

帆
相對於回轉的離心力而言,帆會產生較大的拉引動作。

溝槽
浪板的中央軌道沈浸到水線位置時,即可開始做移位的動作。

快速動作
迅速轉換重心,更動站立的位置,越快越好,稍有延遲,浪板就失去浮力而下沈。

短板的移位動作，講求的是衝浪的行進間，仍然保持速度，持續前進的工夫。因此，練習時要毫不猶豫地快速更換位置。

②利用後腳跟加壓在浪板內側的邊緣，此時前腳脫出固定帶，向連結器的前方移動。

①稍微將操作動作變換成關閉操作，然後準備將後腳自固定帶脫離。

風

⑤一邊拉入掛在叉骨桁上的帆，同時推出前腳轉向下風。

③保持鼻端仍朝前方前進，此時移位到連結器之前，浪板繼續向前行進。

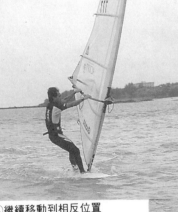

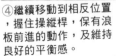

④繼續移動到相反位置，握住操縱桿，保有浪板前進的動作，及維持良好的平衡感。

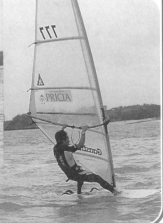

26

時間點與步調

在移位時,如果無法正確地抓住時間點及步調動作,浪板衝浪動作就會瞬間崩潰。以下介紹 3 項的動作,都是在一瞬間完成。

小踩步

兩腳位在連結器的地方,如果距離過遠,就會失去平衡感。

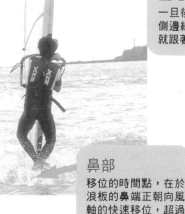

①準備

將帆索拉住越過浪板中央線後,大幅度向尾部傾倒,此時,也同時進行移位的動作。若是稍有遲緩,就視為遲延。

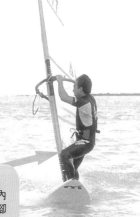

重心

一旦後腳跟踩下內側邊緣板後,前腳就跟著移動。

前腳

前腳跟著快速地移動到連結器的前方。

鼻部

移位的時間點,在於浪板的鼻端正朝向風軸的快速移位,超過這個時間點,就無法完成移位的動作。

③移位

在桅桿的正前方一瞬間回轉到另外一側。此時千萬不可稍有猶豫,否則浪板會快速地失去平衡感。

②回轉

降低重心,移位到桅桿正前方,掌帆手也改握住桅桿的位置。

浪板

當浪板正浸在海水中時,仍然保持浪板向前行進,並保持平衡感。

風

立姿

初學者在開始時,無論如何操作,腳步都跨得太小,如果無法跨成如圖所示的步伐,就無法作出順風操作的技巧。

動作時間點不同的補救措施

有時移動的時間點過早，此時如何補救帆受風的角度是一項重要的課題。

②自認太早動作時，就不要再繼續移位，此時重要的是保持浪板持續向前及身體的重心。

外側受風
帆此時由外側承受風吹，如果不稍微藉由身體支持住帆，就能被風吹倒帆索。

手
掌桿手扶住桅桿，使位置不致改變，而掌帆手推出帆。

①此圖片顯示，風來自畫面的右方，而鼻端尚未朝向風軸的方向前進，身體卻已經轉過桅桿的位置。

重心
拉住操縱桿的同時，將重心移往後腳，騰空後的前腳踩住浪板前端。

浪板
浪板向內側些許傾斜的角度較好，不如此，會造成順風操作上的剎車效果，減緩浪板前進速度。

重心
此時重心位於前腳。如果放在後腳，尾舵就不會改變方向，也會開始下沈。

尾舵
尾舵在水面上向右旋轉，迫使浪板改變應有方向。

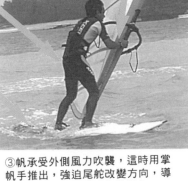

③帆承受外側風力吹襲，這時用掌帆手推出，強迫尾舵改變方向，導致整個浪板補正回原來的朝向。

④當帆被推離身體後，大弧度的將操縱桿拉向自己，同時利用前腳踩向前端，迫使浪板順風操控。

27 高速順風回轉

短板的順風回轉，是以向傾倒的身體，
再加上側邊附帶的拉力，藉由操控的手法，
在水中作高速度的轉彎動作，
享受到回轉的快感。
在回轉時，浪板的側緣與水相互交戰的轉彎，
以及沒長板衝浪所講求的浪板控制手法為其特色。

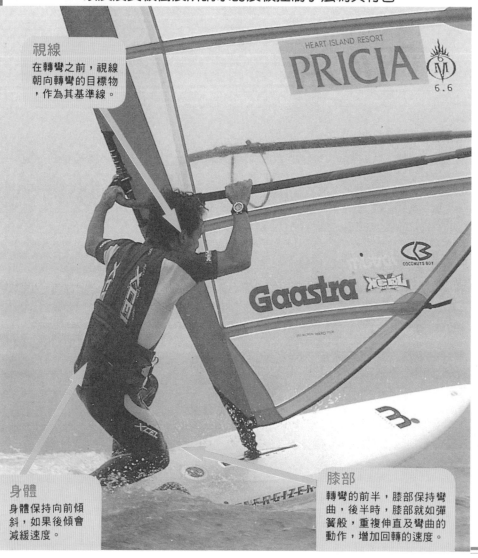

視線
在轉彎之前，視線朝向轉彎的目標物，作為其基準線。

身體
身體保持向前傾斜，如果後傾會減緩速度。

膝部
轉彎的前半，膝部保持彎曲，後半時，膝部就如彈簧般，重複伸直及彎曲的動作，增加回轉的速度。

短板衝浪有直進的轉換及回轉的轉換開關,而順風回轉成功的要點有二,直進轉換在正確的時間點裡關閉,以及回轉開關的正確切換動作。經常失敗的地方是直進前行時,沒有開關動作;或是執行回轉後,沒有修正動作,結果被拋離回轉半徑的外側,沒有成功。

①開啟快速直進動作
身體及帆索傾向風的來處,帆承受風的最大角度,讓浪板能快速前進,這即是開啟的動作。

高凸出點
身體頂著風的吹力,向風的來處傾倒,稱作高凸出點。

②關閉快速直進的動作
解開牽引線,稍微打開帆的開啟角度,讓帆直立地站立,連帶身體也站起來,這就是關閉的動作。但,浪板仍然循著惰性原理,依舊保持向前進。

身體
浪板由側傾,而改為向上扶正後,身體也保持直立不倒,但此時仍保持膝蓋的彎曲。

牽引線
如果解開牽引線後仍然保持繫掛,則身體就不容易站立起來。

風

帆
將原來稍微打開的帆,再度關閉起來,此時就開始再增加速度。

內傾
帆也跟著向內傾,如果內傾的動作不夠確實,那麼開啟的動作就不夠完全。

③開啟快速回轉的開關
帆索及身體一起向回轉的半徑內側傾斜,同時向內側的浪板邊緣加壓,此瞬間的轉換,就是開啟的動作。

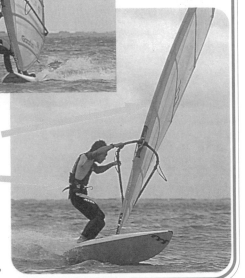

27

掌帆手

掌帆手向操縱桿後端移動，在操縱轉彎時，帆的牽引較容易。

加速回轉的完成

回轉的過程中，平穩且正確的動作，會產生加速的效應，但是也有許多人為了完成這個階段的動作，花費不少時間。

①開啟動作時，降低身體，從操縱桿的下方望向欲前往的路線，並且防止身體向後傾斜。

狀況判斷

在轉彎前，先行判斷海面及風的狀況。不如此，回轉到一半時會造成麻煩。

同時進行前腳向前抬高及後腳的施壓。前腳的腳跟向後抬高，後腳也同時用腳尖向另外邊的側緣施加壓力。

帆

請保持帆的關閉狀態，否則若呈現打開的角度，會產生失速的現象。

②繼續從操縱桿下方望著，同時施加壓力在浪板的側緣，此時浪板的另一半離開水面，開始回轉。

風

鼻部

如果鼻部朝向目標線後，那麼就已開始回轉的動作了。

帆

帆仍然保持關閉可加速回轉時的前進風力。

③保持這種駕帆的姿勢，同時持續施壓在浪板側緣上。如果此時抬高視線，身體會跟著伸直，重心會向後傾斜。

⑥當帆回轉到原來尾端的方向後，握緊操縱桿，就完成順風回轉的動作。雙腳重新回固定帶內，掛好牽引線，回復到衝浪的狀態。

降低腰部

腰部降低，握住操縱桿，否則剛回復的帆，會因為風吹的緣故，再度傾倒在海面上。

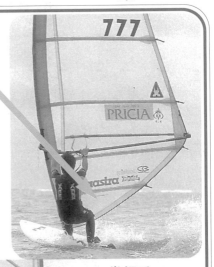

前腳向後回踏結束後，再向前放在連結器附近。如果跨步的動作過小，前腳仍位在後端部位，那麼回轉後的浪板，仍以逆風前進的角度行進。

自固定帶脫離的前腳，向後踏回一步，同時利用前腳跟施壓於浪板，保持浪板回轉時能繼續傾倒著，不如此，浪板會平坦地向前直進。

掌桿手

掌桿手的位置就猶如長板衝浪的順風回轉一樣，盡量靠近桅桿，向右握緊著。如果不如此，回轉中的帆可能會倒轉回頭。

⑤帆開始回復原狀時，前腳脫離固定帶，向後回踏一步。此時身體不要向浪板前方前進，應將重心保持在轉彎的內側裡。

帆

後腳拉出伸直，同時打開帆的角度，即是帆回復的時間點。

④原本彎曲的後腳打直後，浪板的尾部就朝弧的外緣拋出，此時宛如失速的浪板，就像加速般地向前直進。

傾倒帆的順風回轉

在回轉的途中，放倒帆貼近海面回轉，
速度要比快速回轉更快。
這種高級的操控技巧，雖然是海面上眾人的焦點所在，
但也非簡單的動作。
勢必要不斷地累積練習的經驗，
才能獲取操縱的技巧。

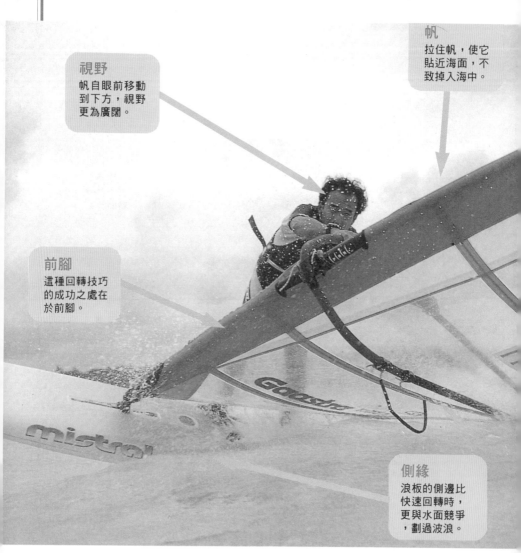

帆
拉住帆，使它
貼近海面，不
致掉入海中。

視野
帆自眼前移動
到下方，視野
更為廣闊。

前腳
這種回轉技巧
的成功之處在
於前腳。

側緣
浪板的側邊比
快速回轉時，
更與水面競爭
，劃過波浪。

快速回轉與傾倒帆回轉

快速回轉與傾倒帆回轉的最大不同點在於帆的位置不同外，基本上兩者皆為順風回轉。但是，傾倒帆回轉在浪板的高翹及帆大幅度的回轉等動作，也是其特色之一。

快速回轉

在快速回轉中，視線由操縱桿的下方，透過帆向前遠望，因此正面向帆望去，駕帆者的身體似乎隱藏在帆布之後。

視野

透過半透明的帆布向前望去，視野並非很清楚。

回轉的控制力

在回轉弧形的半途中，能夠有控制的能力。

重心

重心在前腳的膝蓋。

帆

帆呈稍微開啟的狀態，且位於身體的前方。

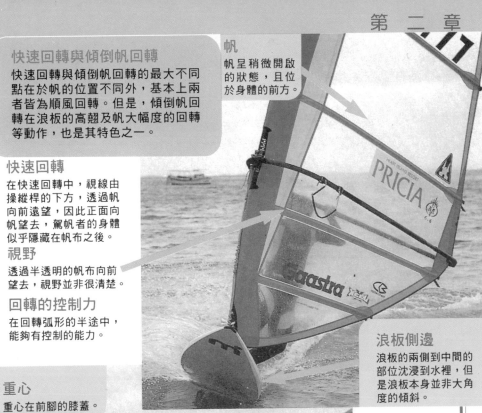

浪板側邊

浪板的兩側到中間的部位沈浸到水裡，但是浪板本身並非大角度的傾斜。

回轉的控制力

在回轉弧度的半途中，不具備操控的能力。

帆

帆的底部是貼近自己的小腿，而且緊握住帆，靠近身體，身體則向尾部側邊傾斜。

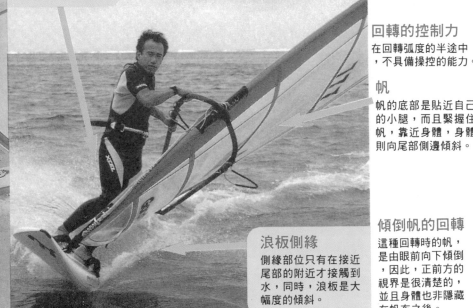

浪板側緣

側緣部位只有在接近尾部的附近才接觸到水，同時，浪板是大幅度的傾斜。

傾倒帆的回轉

這種回轉時的帆，是由眼前向下傾倒，因此，正前方的視界是很清楚的，並且身體也非隱藏在帆布之後。

談及順風回轉，一般都認為是用後腳踩住側緣，引導浪板回轉的動作，但是，傾倒帆的回轉，強調的是前腳位在浪板側邊，隨著浪板高翹的動作。雖然是相同的轉彎動作，但是這不同的操控腳法，卻是成功的秘訣。

①沒有關閉的前進

傾倒帆的回轉是以關閉帆的角度高速地前進，並保持身向內側後傾。

掌帆手

掌帆手始終保持握在操縱桿後端的位置。

身體　　風

身體橫向旋轉，能使移動帆的動作變得更容易。

傾倒是瞬間

帆的傾倒只是一瞬間的動作而已，並非一般人誤解為長時間傾倒的觀念。

頭

頭似乎想從浪板前端突出，此時重心是位於前腳上。

拉出

在想拉出前腳時，會很自然地彎曲前腳的膝蓋，亦會加重後腳的力量。

帆

帆並非只向側邊傾倒，而且還向尾部傾倒。

②移動帆的位置

將位在固定帶的前腳，讓重心移往前面的同時，後提腳跟並脫離固定帶。此時集中注意力，同時將帆向身體側邊移開。

尾端部位

與快速回轉動作不同之處在於鼻部高翹，僅靠尾舵轉彎。

③轉彎

拉出前腳後，繼續將帆拉向尾舵的位置，動作越大越好，並保持掌桿手能夠伸直，身體更向內側傾斜。

⑥恢復帆的動作

恢復帆的動作是與快速回轉相同的要領。

身體

復原帆的動作時，為防止帆的搖擺，須放低腰部，將重心保持在轉彎半徑的內側裡。

浪板

藉著後腳施壓於浪板上，使它傾斜轉彎，並且也必須小心注意帆的回轉，不要遺漏任何細節的動作。

⑤踏步動作

等腳步移動時，即移動帆的開始。此時上半身的移動要領，與快速回轉是相同的。

下半身

這個階段後的下半身動作，是與快速回轉相同，利用後腳施壓操控尾舵，使轉彎的動作能加速。

④拉回帆向前

將原來拉向尾端傾倒的帆，推向鼻端。如果忘記做此動作，等到操縱桿的尾部接觸到水面的位置，就再也無法恢復拉回帆的動作。

彈跳飛躍 1

你知道浪板衝浪也可以跳躍在空中的嗎？
將海浪當作發射台，以帆為飛翼，
在海平面上20公尺高的地方彈跳翻轉。
這種浮遊的快感是其他運動所無法感受到的。
因此初學者首先以駕控越過波浪為練習的目標，
一旦熟練後，彈跳飛躍的動作就不是件困難的事，
這兩者之間，並無太大的差別。

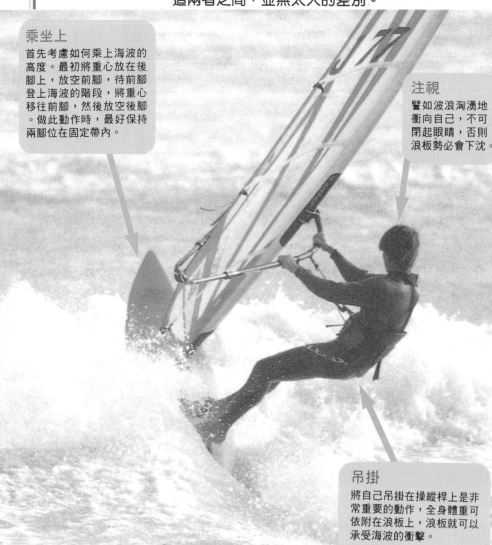

乘坐上
首先考慮如何乘上海波的高度。最初將重心放在後腳上，放空前腳，待前腳登上海波的階段，將重心移往前腳，然後放空後腳。做此動作時，最好保持兩腳位在固定帶內。

注視
譬如波浪洶湧地衝向自己，不可閉起眼睛，否則浪板勢必會下沈。

吊掛
將自己吊掛在操縱桿上是非常重要的動作，全身體重可依附在浪板上，浪板就可以承受海波的衝擊。

越過海浪

當風勢很強時，靠近岸邊，就會產生海浪。如果無法越過這些波浪，就無法前往享受帆板的樂趣。如果海浪很小，那就毫無問題。倘若海浪非常強大，波浪的頂端帶著強勢的衝勁，有時即使浪板向前直進，都有可能被衝擊後退，非常困難。

①最方便越過海浪的姿勢，就是將浪板的**鼻端**與波浪成直角相交。因此如果吹著向岸風，那麼浪板勢必採取逆勢操控的技巧，**鼻端**稍微高翹。

②海浪衝到浪板前端的瞬間，提高前腳，**鼻部**隨之被帶高。否則前端會衝進海浪裡。

③將帆微拉向自己，身體傾靠在帆上，然後重心從後腳移開，此時浪板就會順利地越過海浪。

④等到完全越離海浪後，身體仍然依附在帆上，順勢前進，準備好等待下個海浪的到來。

一般的彈跳

從海浪的斜面，使浪板彈跳在空中，然後再筆直地恢復到海面上，這是基本彈跳動作，實際上，與跳躍過海浪的基本技巧並無太大的差別。但是，對初學者而言，彈跳在空中時的動作，失敗的機會非常多。

波

何時能從發射台彈跳及瞭解海浪的性質是重要的工作。

速度

最好有足夠的衝力。因為如果輸給海浪的衝力，就無法做彈跳的動作。

①朝向海浪的方法是相同的。如何選擇合適的波頭作為彈跳的發射台，通常選擇白色波頭不會崩散者較為適合。

腳

彈跳時，兩腳都應位在固定帶內。

②要保持握住操帆的意識。當鼻部越過波頭後，將身體的重量，藉著牽引線吊掛在操縱桿的操控，使它依附在帆上。

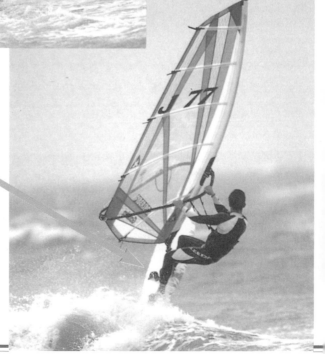

⑤以這種姿勢著水。如何
保持正確的姿勢,是彈跳
到著水間能完成的秘訣要
領。

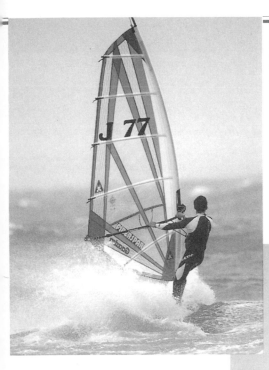

手

身體要有吊掛在操縱
桿的感覺是很重要的
,但是打直後的手部
是不可吊掛在上面。
手和身體都是打直後
,彈跳的動作就會半
途而廢。

操縱桿

將操縱桿拉
近胸前,能
增加彈跳的
距離。

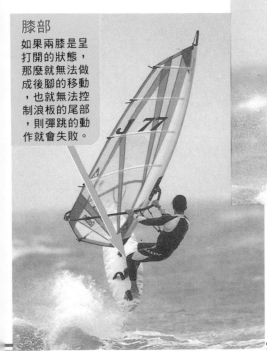

膝部

如果兩膝是呈
打開的狀態,
那麼就無法做
成後腳的移動
,也就無法控
制浪板的尾部
,則彈跳的動
作就會失敗。

④騰空時維持此姿勢不變。此時膝
蓋是打開的,後腳亦是稍帶彎曲的
伸直動作,這是浪板逆風操控的手
法,也是大多數初學者最常失敗之
處。

③拉緊帆的掌控,利用兩膝的
彈跳,同時後腳移往臀部方向
。保持這個動作不變,浪板就
會習慣性地自海浪彈跳起來。

彈跳飛躍 2

有時彈跳在空中時會配合許多振動附加的動作。
如果熟練一般的彈跳動作後，
就可以透過練習來操控附加的振動。
雖然基本的技巧相同，但是也非簡單的手法。
所以，當浪板騰空的時間內，
加入哪些動作是被允許的，
這之間必須要考量浪板及帆的控制技巧。

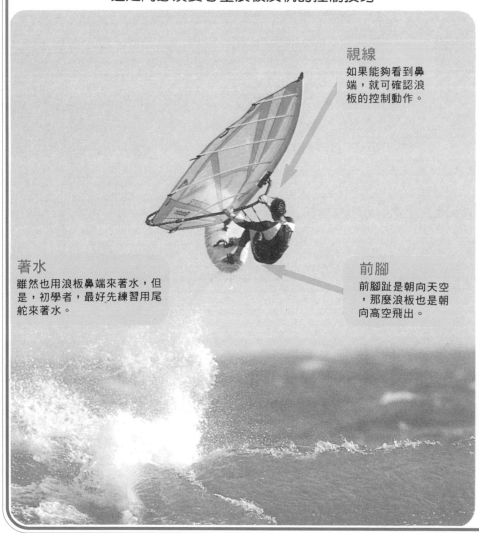

視線
如果能夠看到鼻端，就可確認浪板的控制動作。

著水
雖然也用浪板鼻端來著水，但是，初學者，最好先練習用尾舵來著水。

前腳
前腳趾是朝向天空，那麼浪板也是朝向高空飛出。

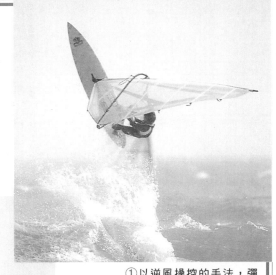

桌面型彈跳

桌面型彈跳，就是操縱桿宛如逆勢飛騰在空中，浪板的底面反轉朝向天空，這是大型彈跳的技巧之一。做此技巧時，浪板最好能夠微微採取逆風操控的手法比較容易操控。

①以逆風操控的手法，彈跳於空中後，很快地用力將操縱桿拉向胸前。如此一來，浪板的前端就會朝向天空，騰空彈跳起來。

②操縱桿向反時針方向反轉抬高，兩腳控制浪板向上風處（此處指的是右側）突出。此時，身體完全地依附在操縱桿上。

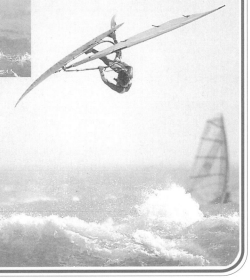

③再配合以後腳操控浪板的底部，面向天空，身體逆時針方向抬高時，兩腳比頭的位置變得更高。一旦成功後，到著水的時間裡，如何讓浪板能夠回復到原來的位置，並不難。

強力彈跳

強力彈跳的特性，在於藉停留在空中的時間內，做出滑翔的動作。但它並不僅彈跳而已，在空中也可以加速的動作。同時在著水前，也講求操控帆的各種精細的控制動作。雖僅有數秒而已，但這瞬間的彈跳是永難忘懷的感覺。

牽引線

如果習慣牽引線的吊掛，無妨維持吊掛的原樣，但是對於初學者而言，解開牽引線也是無可厚非之事。

帆

在彈跳衝擊時，要留意帆的開啟角度，且同時浪板是採前高後低的逆風操縱姿勢。

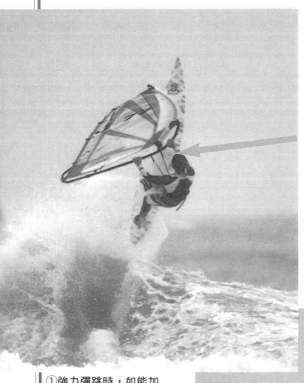

①強力彈跳時，如能加快速度是最好，那麼可以跳得既高又遠。

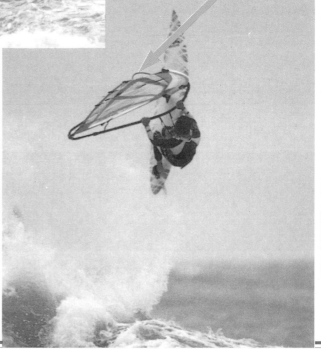

②在適當的時間裡，浪板的前進速度與迎面衝擊過來的海浪相遇，浪板就有如剪斷的風箏，騰空飛躍出去。

⑤從高空彈跳降落時,要
以身體作為緩衝體,吸收
落水時的撞擊力道。

④等到彈跳到最高點時,會有一度
靜止的時間,然後浪板就會掉落下
來。在浪板開始掉落下來的那一瞬
間,稍微打開帆,使風能逃掉點,
如此可幫助浪板先從尾舵著水。

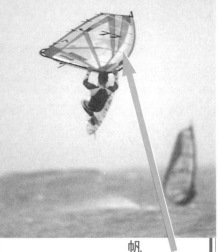

手部
手關節處不要打直,可以
將操縱桿拉近胸前,如果
打直了,浪板就無法在空
中加速。

帆
如果依舊維持原
來關閉的角度,
浪板會從鼻端著
水,這稱為鼻部
跳水,是另外一
種彈跳的特技。

膝部
伸直前腳的膝蓋部
位,使得前腳趾能
較容易朝向天空。

腳
利用後腳的轉動,朝向臀
部方向移轉。使得臀部似
乎乘坐在後腳上的感覺。

③在強力騰躍後,要做好操控帆的
動作,千萬不要錯失風的動力。因
為可藉著風的吹動,使浪板在空中
有加速滑翔的現象產生。

空中翻轉

所謂空中翻轉,是在彈跳後,
藉著浪板與帆一起在空中翻轉後的落水技巧。
依照回轉方式的不同,可分為兩種,前翻轉與後翻轉。
但是無論哪一種,都有其困難度及危險性,
因此千萬不要有半途而廢的觀念,
否則是很危險的舉動。

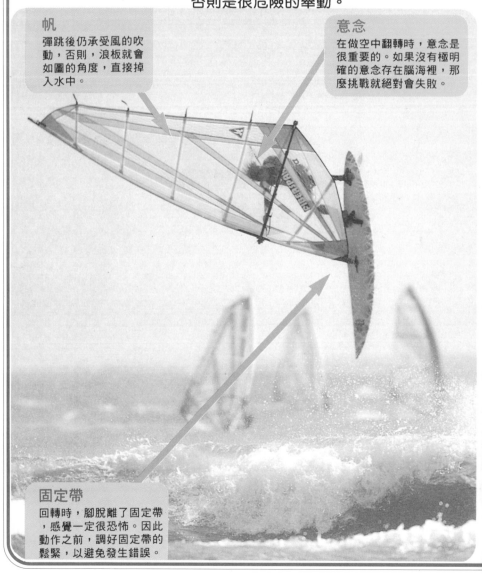

帆
彈跳後仍承受風的吹動,否則,浪板就會如圖的角度,直接掉入水中。

意念
在做空中翻轉時,意念是很重要的。如果沒有極明確的意念存在腦海裡,那麼挑戰就絕對會失敗。

固定帶
回轉時,腳脫離了固定帶,感覺一定很恐怖。因此動作之前,調好固定帶的鬆緊,以避免發生錯誤。

前翻轉

顧名思義，前翻轉是朝向前方作
翻轉的動作。彈跳之後，以身體
為中心，做一次回轉的動作，最
後是以尾舵著水收場。

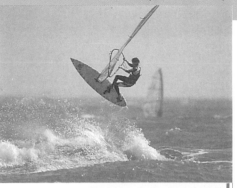

①稍微以平的浪板作起跳動
作，會較容易做回轉的操控
；但是如果太過平坦，那麼
就會失去彈跳所須的高度。

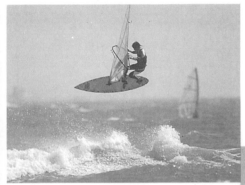

②彈跳後，掌桿手推出桅桿
，掌帆手將帆拉向自己，一
旦開始上升後，就是翻轉的
開始。

③用後腳將浪板拉近臀部，
視野由帆面望去，浪板向海
面突過去，此時，利用掌桿
手側的肩部來引導翻轉的動
作。

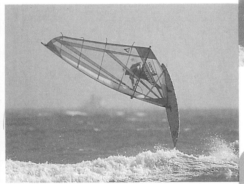

④帆能夠持續地承受風的吹
動，就能帶動翻轉的動作。
因此絕對不要讓風給脫逃。

⑤過了一會兒，就會依照慣
性原理，轉到背朝下，然後
就是浪板的尾舵朝向海上，
最後著水完成。

31

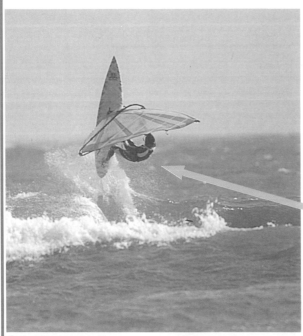

後翻轉

向後翻轉並非向後滾翻，正確稱呼是直昇機式滾翻。它是先以後背朝下，再加上側滾翻的動作，最後再以浪板前端部位著水的技巧。

姿勢

以前腳的腳趾作為朝空中彈跳的先導，同時將操縱桿拉向胸前，以最有利的姿勢騰空。

①後翻轉是以浪板筆直彈跳向空中。因此少許的前高尾低的逆風操控，作為起跳的動作。

頂點

等到達彈跳的頂點時，並非是開始翻轉動作的時機。

②彈跳到頂點後，將兩手臂放鬆伸直，頭位於兩手臂之間，此姿勢有如岸邊出航時的姿勢。

⑤浪板鼻端的朝向（此處是朝向右側），就是由鼻部著水。

帆

著水的同時，蓄留在帆上的風力仍然殘留著。也就是控制這股力量的動作是後翻轉的成功之鑰。

落下

前翻轉時，上升中並不會產生翻轉動作，但是後翻轉中，落下時會產生翻轉的動作。

半回轉

到目前為止，翻轉只完成一半，因此從這個位置開始，最好能夠完成另一半的翻轉動作。

腳

著水時，必須打直兩腳，否則浪板就會自鼻部開始鑽入水裡。

④如果能保持這個注視的動作，翻轉動作會繼續進行。但是倘若回轉過頭時，只要伸直膝部，就能停止翻轉的進行。

手部

如果兩手用力，依附在操縱桿上，浪板的翻轉就會失敗。

③利用視線作為翻轉的導引。首先轉頭面向海面，身體就自然地會扭轉，當浪板的尾舵開始落下時就是回轉的開始。

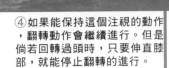

衝 浪

從海浪彈跳飛躍，或是返航巡戈，
這些都是浪板衝浪可做的一些動作，
但是有比這些操縱方法更為大膽的動作，就是衝浪。
風力不斷地加在海浪上，造成海波的底部
（斜面的底）及波頭，都是衝浪時的題材，
這樣玩法的快感與彈跳是不一樣的，
同時也是不同的空間感覺。
對於初學者而言，比較適合稍微靠近岸邊的地方操作
，藉著海浪升起的背面傾斜之處，
練習衝浪的基本動作，再追求挑戰高難度的動作。

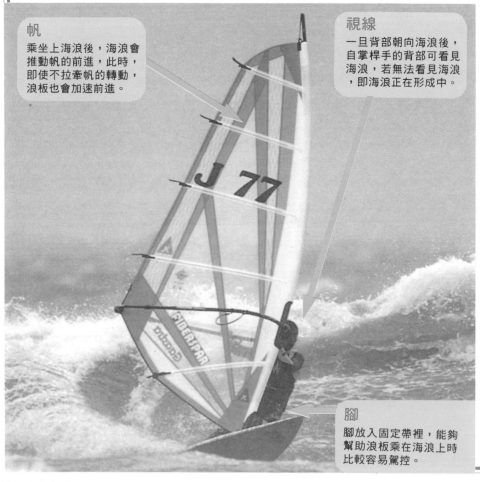

帆
乘坐上海浪後，海浪會
推動帆的前進，此時，
即使不拉牽帆的轉動，
浪板也會加速前進。

視線
一旦背部朝向海浪後，
自掌桿手的背部可看見
海浪，若無法看見海浪
，即海浪正在形成中。

J 77

腳
腳放入固定帶裡，能夠
幫助浪板乘在海浪上時
比較容易駕控。

背斜面的上衝與下滑

若是習慣衝浪後,可稍微在海浪上做練習動作,然後利用海浪的背面,從底部衝向頂部,再從頂部下滑到底部。對初學者而言,浪板會經常要求上上下下的操控,同時站立在側緣邊,做替換轉彎的練習。

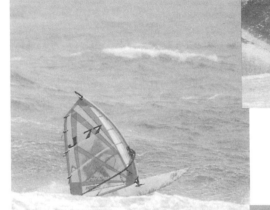

①為了衝向波頭,浪板必須先由底部回轉,再衝向頂部,這稱為底部回轉。在做底部回轉時,腳跟施壓在浪板上,強迫靠近波側的浪板邊緣,向內側傾斜。

②如果底部回轉順利的話,浪板就會朝海浪的斜面衝上去,此時,不可依附在帆的重量上;衝浪時,身體應結實地站在浪板上。

③初學者可以僅熟練到斜面的中途為止,浪板就可以調整方向,加重後腳的腳趾頭部位,強迫浪板回轉滑下底部,這稱為頂部回轉。

④順利地完成頂部回轉後,浪板就會朝底部滑下。這種反覆操練的動作,就是上下練習。

正面的升高與降下

如果風從側面吹過來，可以練習正面操控的升高與降下。不論是背部面對著海浪湧過來，或是海浪正面向帆前進時，都可當做是練習的材料。

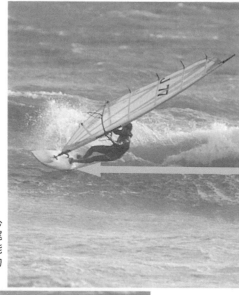

④加重腳的力量，迫使浪板切過海面轉向，然後後腳推壓浪板的尾端，同時，原先呈打開的帆可拉向身體，再作關閉的動作。此時就會作浪頂轉彎。

浪板側邊

浪頂轉彎與浪底轉彎的不同處，是兩者下沈的側邊是不相同。

噴霧狀

浪頂轉彎能夠得心應手，藉著浪板尾部切割過水面，能夠形成幾何圖形的噴霧狀。

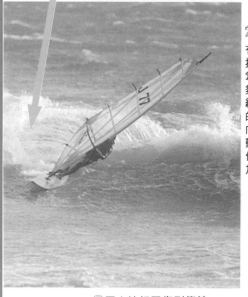

掌帆手

有一種絕技，就是掌帆手能夠更換操縱桿握住的地方，向前端移動，能夠使動作更加完美。

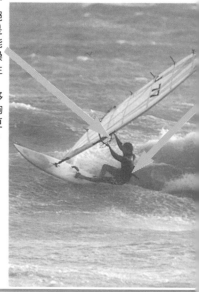

⑤再次浪板回復到衝浪時的平坦狀況。

第　三　章

①這裡的風是由右往左吹，朝著浪正
面作底部轉彎，與彈跳的要領完全相
同。但是要注意腰部的穩定，浪板的
側邊會自然地向海面傾斜。

腳
與彈跳的不同之處
，是在將後腳放入
固定帶內。

帆
帆的開啟角度正好保持住
帆面，不會失去風力的推
動。如果仍是關閉的狀態
，則來自內側的風力會使
得浪板產生失速的現象。

側緣
開始衝到浪的斜面
時，也停止了繼續
讓浪板做側邊傾斜
，回復到平底的狀
態。

後腳
將重心放低，位
於後腳上。如果
放得太高，在前
腳上，在作頂點
轉彎時，浪板會
因為離心力，被
拋離出去。

②正面浪底的浪板側邊切換動
作是非常重要的，這與滑雪板
及雪橇的動作類似。

③上衝到浪的頂點附近時
，更加將帆呈打開的角度
，帆的操縱桿尾端的位置
可以向浪邊方向推出。

第三章　127

駛離浪頭

駛離浪頭在浪板衝浪運動裡，
是屬於浪底部立刻衝擊到浪頂端的頂端轉彎動作。
由於它是承受風的力量，再加浪的力量，
所以是效果加倍的特技代表作品，
也是非常刺激的難動作。
一個成功駛離浪頭的動作，
包含有安定的升高與降下動作外，
還包括著能正確看出浪波動方向的能力，兩者缺一不可。

浪頭
浪頭是海波中最有能量波運
動的所在，因此浪板在上面
所做的回轉動作，也是在彈
跳飛躍裡所作的動作。

滾滑下降
初次做駛離浪頭動作
時，應先從簡單處著
手，當衝上浪頭，隨
著浪頭破碎成泡沫狀
後，一起滑滾下來的
簡單技巧開始。

視線
抓住與浪頭形成泡沫的時
機非常重要，因此，視線
絕對不要離開浪的進行。

浪背面的駛離浪頭

如果做浪背面的駛離動作時是朝向近岸風，那是很簡單的，只要讓回轉的動作能夠配合浪頭泡沫的時間點相配合，就算成功了。但是，如果是側邊風的吹向時，就會變得很困難。無論如何，在浪頭形成泡沫前，必須以靜態操控手法駛上浪頭。

②浪板以靜態操控在衝向浪波時，將帆有丟置在該處的念頭；同時下半身與浪板隨著浪頭形成泡沫的動能，互動前進。

①側岸風時利用浪背面，做出浪底回轉的動作，利用浪下滑進行時的速度，內側浪板邊緣傾斜入水的同時，身體站立起來，帆的底部劃過水面，拉向自己。

④利用板底回轉時的速度，加上浪頭破裂速度的雙重效果，使得浪板與身體得以有彈躍的感覺。利用彈跳的速度，將身體與浪板的姿勢，重新調整。

③在浪板底部與浪頭泡沫相撞擊，鼻端從泡沫處衝出。如果與泡沫形成的時間互相差異，浪板底部就無法與它相衝撞。

③先保持重心降低與兩手
伸直，利用開啟後的帆與
身體之間的空間，在猶如
彈簧般的情況下，急速地
將帆拉向自己，產生彈跳
旋轉動作。

彈躍飛起

浪板衝浪的速度再加上
泡沫形成的速度，兩者
雙重的效果，產生浪板
有彈躍飛起的現象。

正面的駛離浪頭

在海浪的正面做駛離浪頭
的操作，並非愉
快的感覺。當浪板被騰空駕起，承受著來
自與浪波的雙重衝擊力道，在撞擊的瞬
間，本身感覺到成為自然的一部份。

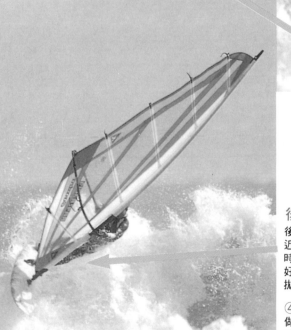

板底

浪板側濤切劃水面返
轉回來時，浪板底部
正與泡沫相撞擊。

後腳

後腳往自己方向靠
近，在做頂端回轉
時，如果控制得不
好，浪板尾部會被
拋出半徑之外。

④浪板的鼻端在泡沫頂點
做回轉動作。此時，重心
回歸到浪板上緣，應該注
意，將身體牢靠地站在浪
板上。如果不是如此，以
浪板的速度會很容易將人
給拋出去。

① 在做浪底回轉時，先越過帆注視，計算海浪何時會形成泡沫，然後控制浪板前進的能力就會變得非常重要了。

浪頭泡沫

自下風處開始面向自己的浪頭為最適合的浪頭，這裡可以看見選擇由左至右朝向自己衝來的浪頭最合適。

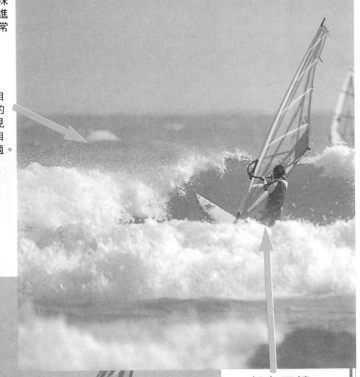

銳角回轉

朝向回轉角度甚小的浪頭，會有壓迫的感覺，因此，可經常做些銳角回轉的駛近練習。

重心

做升高或降下的動作，需保持重心在後端，如果不是如此，浪板的鼻端就不可能朝上越過泡沫。

② 一旦鼻端接觸到泡沫，要注意頂端回轉的時機，否則稍有遲延，鼻部會從泡沫中衝躍出去。

衝 浪 表 演 1

衝浪表演是在海浪中所做的表演競賽。
它是在一定的時間裡，由表演者以跳躍的方式
進行刺激及高難度的表演，最後由技巧
及難度最高者奪取錦標。在這些表演的技巧裡，
有許多是出自參賽者個人匠心獨運的巧思，
這裡就來介紹一種高難度的技巧，請各位拭目以待。

掌帆手
飛上空中時，掌帆手也向側邊橫開。當達到頂點落下時，掌帆手就重新握住這兒，返回到水面上。

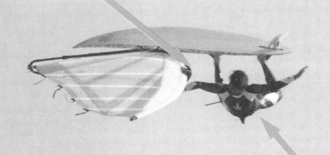

身體
身體採俯躺，海面完全呈現在眼下，身體與海面呈平行。

基督十字型
這種形狀是桌面形彈跳的最高境界。當到達頂點時，兩手呈十字型放空，猶如基督在十字架上的苦難狀態，以此得名的高難度絕技。

①彈躍的方式與桌面型彈
跳相同。一旦浪板在彈跳
開始之後，很快地掌帆手
就開始脫離握抱。

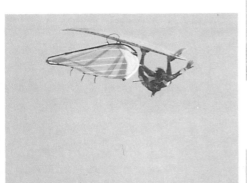

②浪板以桌面型方式導
引彈起來後，已脫開的
掌帆手就向側邊張開。

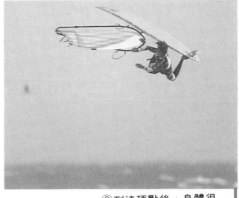

③到達頂點後，身體很
快地反轉回來，掌帆手
重新握回操縱桿。

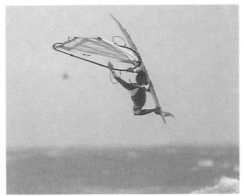

④掌桿手握住操縱桿後
，可以將它拉向自己以
便掌帆手的握桿動作。

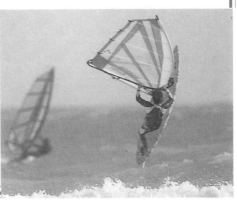

⑤雙手握回操縱桿後，重新讓風帆回
復到掌帆的角度，將帆當作是落水時
的降落傘，重新返回到水面上。

騰空躍起

這種特技與駛離浪頭的要領相同，是浪板與泡沫相衝擊的技巧。但是衝擊之後，浪板先是自海浪中衝出，騰空飛躍，在空中折轉，再次返回。

②當浪板尾端達到浪端的頂點時就開始回轉。此時，帆的頂部在空中劃出一道弧線。

①進行頂點回轉時間點裡，要比駛離浪頭的時間來得延遲。所以浪板的大部分都是從泡沫中飛躍出來。

破碎的泡沫

破碎後的泡沫團內含有空氣，隨著內聚力很薄弱，所以在其上要維繫住平衡是很困難的。

折返

撞擊之後，泡沫的力道將浪板揮出到海浪的正面。如果撞擊的位置不對，浪板就被彈到海浪的後側，飛躍出去。

③在空中折返後，浪板就會回返到破碎的浪波中，一旦入水後，就趕快建立好自己的平衡，隨著波浪滑下去。

360 度泡沫競技大旋轉

這種大旋轉是藉著浪板由底部上衝,做銳角回轉撞擊到浪頭泡沫後,浪板鼻端再做 180 度旋轉的技巧。這項技巧如果無法克服風及浪的雙重力道,就無法完成這種超高難度的技巧。

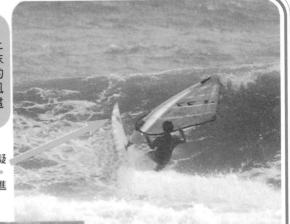

浪頭

浪峰頂部是來自底部能量凝聚不斷地追高所形成的浪。這裡是指由右至左方向前進的浪峰不斷地形成中。

①自浪底向上竄起,帶動浪板尾部向上,以銳角度的轉彎技巧,朝向衝擊的頂點前進。

相對速度

單是憑藉著浪板的速度,或是浪峰的速度是不夠的,必須匯合兩者,才可完成該項動作。

操縱桿末端

一般若是桿尾碰觸到泡沫時,就表示回轉的動作完畢了。因此必須要將帆重新回復到操控的狀態。

②此時身體捲曲位於帆的下方,並且浪板不斷地在回轉中,最後板底與峰頂相撞擊。

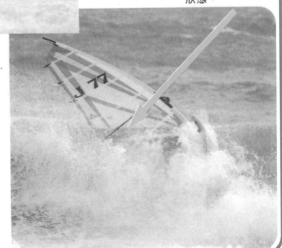

③浪板與浪峰頭相衝擊後,就瞬間地以順時針方向旋轉朝向上風處。回轉完畢,浪板回返到泡沫群中時,必須趕快調整回原來的姿勢。

衝浪表演裡除了考慮彈躍及難易度之外，
尚有駕控轉換的表演特技。
這種特技是加入彈跳及攻擊兩要素之後所做的
方向更換技巧，讓初學者不知是何種特技。
其實它是一種快速帆索方向更換的動作。

帆
似乎有一種要鑽入
帆下面的感覺，讓
帆自頭部翻轉。

掌桿手
掌桿手移向帆的後側
，將操縱桿抬高，讓
頭部較容易鑽到帆下

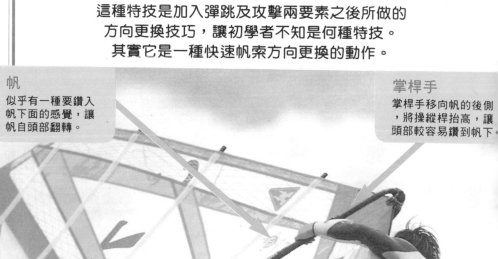

反翻轉
反翻轉完畢後，浪板就可筆直
前進。在這種技巧裡，帆索對
於回轉動作沒有任何幫助。

反翻轉
普通的翻轉動作是操縱桿尾部經過浪板鼻
端旋轉，帆索回返的動作；反翻轉則指操
縱桿的尾部橫切過尾舵後的回返動作。僅
藉著帆自頭部通過，回轉到另一邊。

①浪板在以15度角操控前進時,首先將掌桿手(這裡指左手)脫離操縱桿,然後掌帆手將操縱桿上提,使得桿尾能夠繞向頭部,這時桅桿就倒向旋轉的內側。

②與彈躍的進入方式相同,牢實地在浪板內側邊加壓,使得速度加快,開始翻轉動作。

④一旦掌握住相反邊的操縱桿後,就更加施力在浪板上,完成後半部的回轉動作。

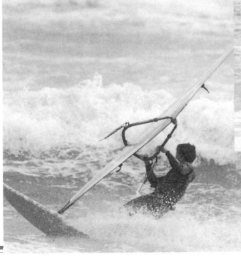

③握住操縱桿尾端上提後,將原來的掌桿手繞過握尾端跨過頭頂時,新的掌桿手(此處指右手)重新握住操縱桿,這些動作進行時,下半身浪板的回轉動作是延續進行中。

35

彈躍、彈躍

這種彈跳是在空中所做的彈躍動作。
彈跳起的浪板在空中做半回轉，然後
以帆索及浪板呈扭曲的方式入水。

後腳

後腳加壓得太過猛烈，浪
板回轉的角度就會太大。
因此施力的大小要能配合
回轉，是很困難的動作。

前腳

在固定帶內的前腳
維持原狀，在回轉
時的動作裡，僅跟
著浪板被帶動而已
，本身並不產生任
何力量。

彈躍

下意識地以浪板
高翹方式跳躍。
不如此，浪板與
身體就會脫離。

①利用水面上呈現的小波浪，做
跳躍的材料。將身體傾靠著帆索
，後腳脫掉固定帶的束縛，輕輕
地踩在板尾使浪板前端翹起。

恢復原狀

假如帆索失敗傾倒在海面，或
是帆與浪板的扭曲狀態失敗無
法成功完成時，也最好迅速回
復原來的操控姿勢。

②垂吊掛在操縱桿下方的身
體，利用腳部回轉促成浪板
旋轉，為了配合這種回轉動
作，提高後的後腳能夠迅速
地移動到連結器的後方。

③扭曲形狀入水後，前腳自固
定帶中脫出，重整好操控的體
勢，回復帆的原來位置。

旋轉技巧

所謂旋轉是指逆風方向行進時,帆朝內側傾倒,身體與帆一旋轉做方向的更換動作。這裡是指風由左朝右吹著,先是以右舷方向前進,然後以左舷方向變更前進的動作。

帆 為避免帆受內側來風的吹倒,可利用掌桿手(這裡指右手)施加壓力在操縱桿上,使帆向上風處傾倒。

腳 此時,移動前腳到連結器的附近,保持浪板平坦,如此能容易維繫平衡感。

①與其他的回轉動作相同,都是以逆風操控前進。因此,一旦鼻端越過桅桿風軸中心點後,就將帆推向內側來風,這時要注意平衡的維持。

掌桿手
掌帆手推動帆索時,也一起伸出掌桿手,此時帆面向海面傾倒。

②桅桿稍微向浪板前端傾斜,掌帆手將帆推出。如此一來,操縱桿的尾端會轉向上風的位置。

桅桿
曾傾向於前端的桅桿,在做完旋轉動作後,是朝向尾舵推出。這種變換動作能夠使帆在做旋轉操作時,較容易保持平衡感。

重心
以踱步方式前進時,保持重心降低,以帆的所在作為重心的支撐點。

③推倒後的帆與身體一起做旋轉動作,所以身體與浪板呈扭曲後的形狀時,要迅速重整操控體勢,返回帆的操控角度。

作者
柴崎　政宏
逗子競賽學校代表
日本福祉大學兼任講師
為帆板衝浪專家，後來依自己的經驗發
展出獨特的指導方法，教導其他的專業
者與奧林匹克的選手。現住神奈川縣逗
子市。

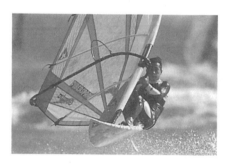

衝浪表演家
東山　誠
專門從事衝浪表演，在無數次的競技大
賽中締造佳績，為日本首屈一指的衝浪
家。
現住靜岡縣御前崎。

生活廣場系列

① 366 天誕生星

馬克・矢崎治信/著
李 芳 黛/譯　　　定價280元

② 366 天誕生花與誕生石

約翰路易・松岡/著
林 碧 清/譯　　　定價280元

③科學命相

淺野八郎/著
林 娟 如/譯　　　定價220元

④已知的他界科學

天外伺朗/著
陳 蒼 杰/譯　　　定價220元

⑤開拓未來的他界科學

天外伺朗/著
陳 蒼 杰/譯　　　定價220元

品冠文化出版社　總經銷

郵政劃撥帳號 ： 19346241

·運動遊戲· 電腦編號 26

·休閒娛樂· 電腦編號 27

·飲食保健· 電腦編號 29

·武 術 特 輯·電腦編號 10

1.	陳式太極拳入門	馮志強編著	180 元
2.	武式太極拳	郝少如編著	150 元
3.	練功十八法入門	蕭京凌編著	120 元
4.	教門長拳	蕭京凌編著	150 元
5.	跆拳道	蕭京凌編譯	180 元
6.	正傳合氣道	程曉鈴譯	200 元
7.	圖解雙節棍	陳銘遠著	150 元
8.	格鬥空手道	鄭旭旭編著	200 元
9.	實用跆拳道	陳國榮編著	200 元
10.	武術初學指南	李文英、解守德編著	250 元
11.	泰國拳	陳國榮著	180 元
12.	中國式摔跤	黃 斌編著	180 元
13.	太極劍入門	李德印編著	180 元
14.	太極拳運動	運動司編	250 元
15.	太極拳譜	清·王宗岳等著	280 元
16.	散手初學	冷 峰編著	180 元
17.	南拳	朱瑞琪編著	180 元
18.	吳式太極劍	王培生著	200 元
19.	太極拳健身和技擊	王培生著	250 元
20.	秘傳武當八卦掌	狄兆龍著	250 元
21.	太極拳論譚	沈 壽著	250 元
22.	陳式太極拳技擊法	馬 虹著	250 元
23.	三十四式太極拳劍	闞桂香著	180 元
24.	楊式秘傳 129 式太極長拳	張楚全著	280 元
25.	楊式太極拳架詳解	林炳堯著	280 元
26.	華佗五禽劍	劉時榮著	180 元
27.	太極拳基礎講座：基本功與簡化 24 式	李德印著	250 元

· 趣味心理講座 · 電腦編號 15

1.	性格測驗① 探索男與女	淺野八郎著	140 元
2.	性格測驗② 透視人心奧秘	淺野八郎著	140 元
3.	性格測驗③ 發現陌生的自己	淺野八郎著	140 元
4.	性格測驗④ 發現你的真面目	淺野八郎著	140 元
5.	性格測驗⑤ 讓你們吃驚	淺野八郎著	140 元
6.	性格測驗⑥ 洞穿心理盲點	淺野八郎著	140 元
7.	性格測驗⑦ 探索對方心理	淺野八郎著	140 元
8.	性格測驗⑧ 由吃認識自己	淺野八郎著	160 元
9.	性格測驗⑨ 戀愛知多少	淺野八郎著	160 元
10.	性格測驗⑩ 由裝扮瞭解人心	淺野八郎著	160 元
11.	性格測驗⑪ 敲開內心玄機	淺野八郎著	140 元
12.	性格測驗⑫ 透視你的未來	淺野八郎著	160 元
13.	血型與你的一生	淺野八郎著	160 元
14.	趣味推理遊戲	淺野八郎著	160 元
15.	行為語言解析	淺野八郎著	160 元

國家圖書館出版品預行編目資料

帆板衝浪/柴崎政宏著；王勝利譯
－初版－臺北市，大展，民 88
面；21 公分－（運動遊戲；7）
譯自：ウインドサーフィン
ISBN 957-557-958-5（平裝）

1. 衝浪

994.8 88012818

帆板衝浪

ISBN 957-557-958-5

原 著 者／柴 崎 政 宏
編 譯 者／王 勝 利
發 行 人／蔡 森 明
出 版 者／大展出版社有限公司
社　　　址／台北市北投區（石牌）致遠一路 2 段 12 巷 1 號
電　　　話／(02) 28236031‧28236033
傳　　　真／(02) 28272069
郵政劃撥／01669551
登 記 證／局版臺業字第 2171 號
承 印 者／國順圖書印刷公司
裝　　　訂／嶸興裝訂有限公司
排 版 者／千兵企業有限公司
電　　　話／(02) 28812643
初版 1 刷／1999 年（民 88 年）11 月

定　價／300 元